輕鬆學彩繪

Design Collection of Flowers

輕鬆學彩繪

Design Collection of Flowers

輕鬆學彩繪

Eiko Kawashima

川島詠子の

花草圖案集 *105*

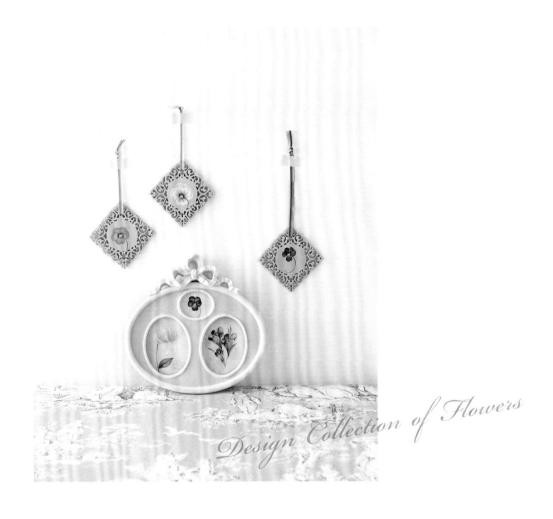

Design Collection of Flowers

日本ヴォーグ社◎授權

2. California poppy

1. Scabiosa

3. Nemophila

4. Forget me not

Design of Flowers
Spring
圖案&指定色 page 84

6. Tulip

5. Muscari

7. Cornflower

8. Hyacinth

1.藍盆花　2.花菱草
3.粉蝶花　4.勿忘草
5.串鈴花　6.鬱金香
7.矢車菊　8.風信子

4

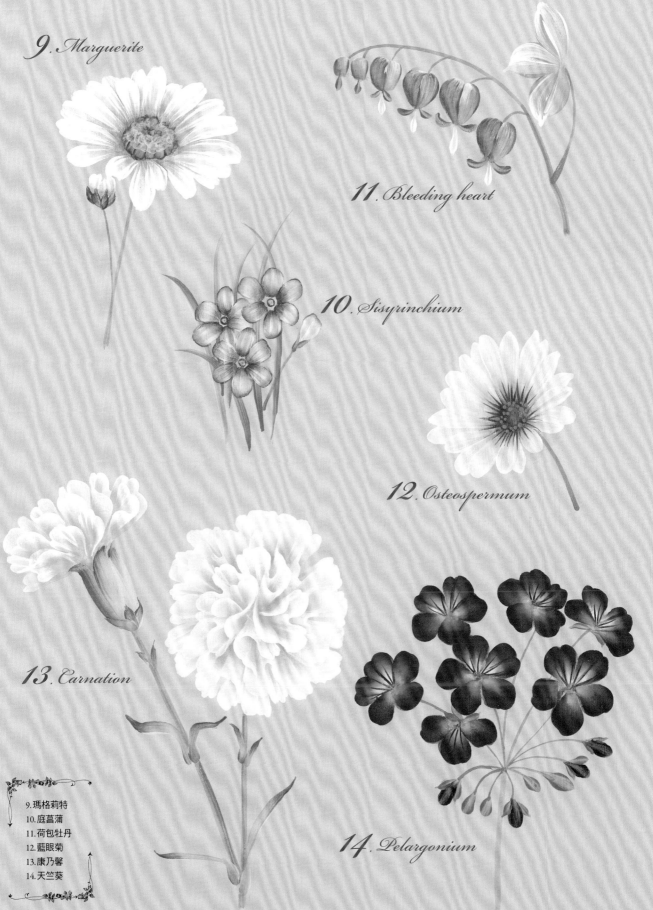

9. Marguerite

11. Bleeding heart

10. Sisyrinchium

12. Osteospermum

13. Carnation

9.瑪格莉特
10.庭菖蒲
11.荷包牡丹
12.藍眼菊
13.康乃馨
14.天竺葵

14. Pelargonium

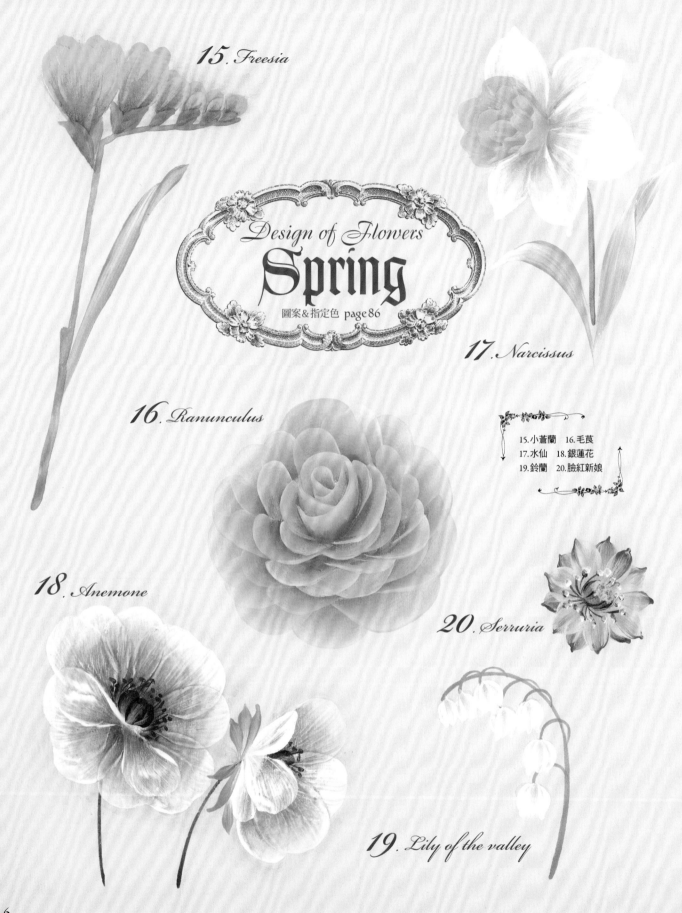

15. *Freesia*

Design of Flowers
Spring
圖案&指定色 page 86

17. *Narcissus*

16. *Ranunculus*

15. 小蒼蘭　16. 毛茛
17. 水仙　　18. 銀蓮花
19. 鈴蘭　　20. 臉紅新娘

18. *Anemone*

20. *Serruria*

19. *Lily of the valley*

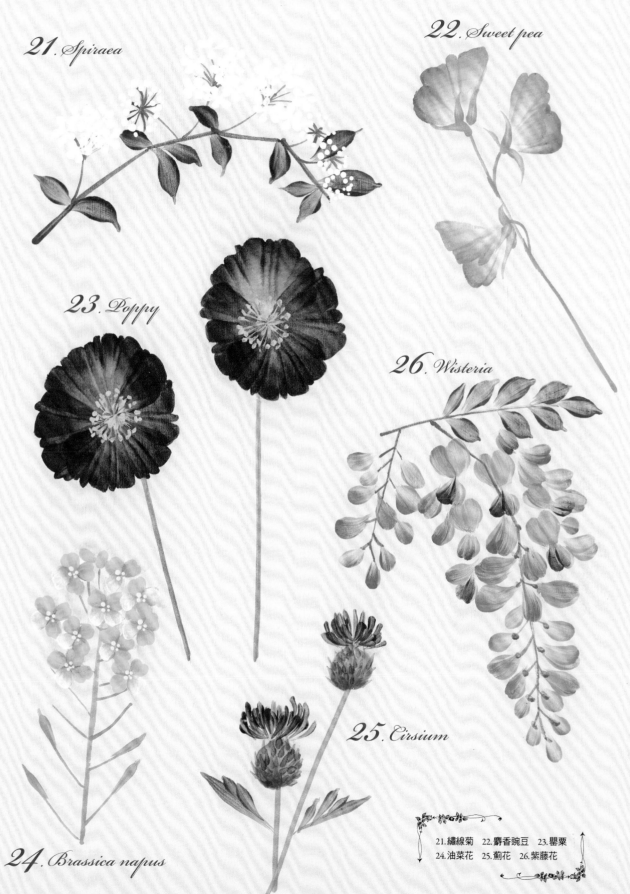

21. Spiraea

22. Sweet pea

23. Poppy

26. Wisteria

25. Cirsium

24. Brassica napus

21.繡線菊　22.麝香豌豆　23.罌粟
24.油菜花　25.薊花　26.紫藤花

Step by Step
春の花26種

1. 藍盆花 *Scabiosa*

1. 自花瓣的內層開始依序以D/L描繪第一層。畫筆上下移動，寬幅不一，使花瓣呈現有大有小的自然模樣。

2. 第二至三層也以1的筆法描繪。描繪花朵的中央部位時，畫筆可選用小尺寸較方便作畫。

3. 描繪完所有花瓣後，花蕊部分以S/L畫出陰影後，再點畫上圓點。

2. 花菱草 *California poppy*

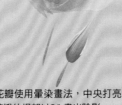

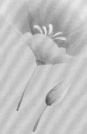

花苞使用雙重上色的畫筆來描繪。

1. 將D/L的畫筆在調色盤上沾滿顏料，從中間開始畫出3片花瓣。

2. 花瓣使用暈染畫法，中央打亮，每片花瓣的根部以S/L畫出陰影。

3. 較近側的花瓣以D/L描繪，最後畫上花蕊。在花朵的根部以花莖的顏色畫上花萼。

3. 粉蝶花 *Nemophila*

1. 畫筆沾附多點水分，以D/L描繪出能透出底色，呈現透明感的花瓣，重疊部分請完全乾燥後再進行描繪。

2. 花瓣的根部以淺色的S/L畫出陰影，最後畫上花萼及花蕊。

5. 串鈴花 *Muscari*

1. 花朵中央呈現透明狀，將畫筆豎直，以三筆畫描繪出1花房。

2. 使用雙重上色筆法來描繪花苞，花房的單邊輪廓以S/L畫出陰影。

3. 另一另側的輪廓以不同顏色畫出陰影，在花房的前端畫上圓點。

8

4. 勿忘草 *Forget me not*

1. 使用雙重上色筆法，以短筆畫來描繪綻放的花朵。

2. 使用不同顏色與1相同畫法描繪出花苞，在花瓣前緣以S/L畫出打亮部分。

3. 描繪花苞上的花萼，花蕊則以雙頭修正筆的尖頭沾附指定色，繪出圓點。

6. 鬱金香 *Tulip*

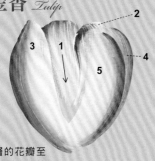

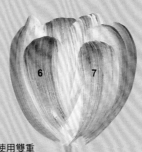

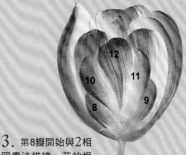

1. 最內層的花瓣至第2瓣使用雙重上色筆法，第3瓣至第5瓣使用側筆雙重上色筆法來描繪。

2. 第6至7瓣使用雙重上色筆法描繪花瓣。

3. 第8瓣開始與2相同畫法描繪，花的根部以S/L畫出陰影。

7. 矢車菊 *Cornflower*

1. 花瓣的豎直畫筆，中央呈現透明狀，使兩端呈尖瓣，自花瓣輪廓開始描繪。

2. 乾燥後，自花瓣中央與1相同畫法描繪，花蕊依「→」記號的線條來描繪。

8. 風信子 *Hyacinth*

1. 以雙重上色筆法畫出尖瓣，自花的輪廓部分開始描繪花瓣。

2. 待乾燥後，花的中央以1的筆法畫出花瓣。

3. 面向正面的花朵與1相同筆法描繪，花瓣的根部以S/L畫出陰影，最後完成花蕊的部分。

9. 瑪格莉特 *Marguerite*

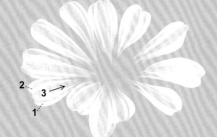

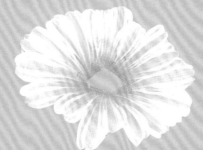

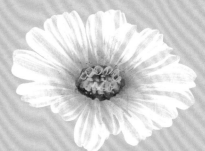

1. 豎直畫筆，中央呈現透明狀，以三筆畫描繪出1的花瓣。

2. 待乾燥後，描繪剩下的花瓣。花瓣的根部以S/L畫出陰影。

3. 再重疊上其他顏色的陰影，花蕊部分以筆尖點畫，重疊兩種顏色描繪。

10. 庭菖蒲 *Sisyrinchium*

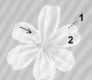 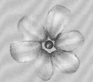

1. 豎直畫筆，中央呈透明狀，以兩筆畫畫出1花瓣。

2. 花邊的前緣及根部以S/L畫出陰影。

3. 花瓣的根部以不同顏色的S/L重疊陰影。隨興地塗滿花蕊的底色，再以雙頭修正筆的尖頭部沾附指定色，畫出圓點。

14. 天竺葵 *Pelargonium*

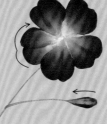 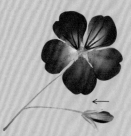

1. 沾附些許的白色，以D/L描繪出心形花瓣。以一筆畫勾勒出花苞。

2. 在花瓣根部畫出陰影，描繪出花脈。以一筆畫勾勒出花萼，花蕊部分則點滿細小的圓點。

11. 荷包牡丹 *Bleeding heart*

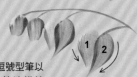 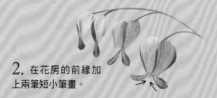

1. 使用逗號型筆以雙重上色筆法描繪出花瓣。

2. 在花房的前緣加上兩筆短小筆畫。

3. 在大花房的前端，以白色一筆畫畫出花蕊。在花房的單邊輪廓以S/L畫出陰影。

12. 藍眼菊 *Osteospermum*

 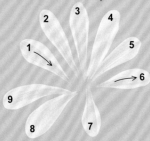 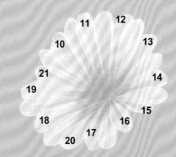

1. 豎直畫筆，中央呈透明狀，以一筆畫出1的花瓣。

2. 待乾燥後，以相同筆法畫出剩餘花瓣。花瓣的根部與花蕊部分以S/L畫出陰影。

3. 再以不同顏色的陰影重疊，花蕊部分隨興地塗滿。畫出花脈，以點畫法描繪花粉。

13. 康乃馨 *Carnation*

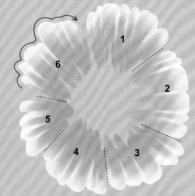 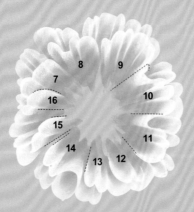 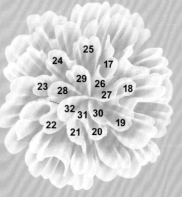

1. 自下層開始依順序以D/L畫出第一層。畫筆上下移動，描繪出寬幅不一、有大有小的花瓣。

2. 第二層與1的畫法相同。描繪花朵的中央部位時，畫筆可選用小尺寸較方便作畫。

3. 花的中心部分以S形筆畫填滿。

15. 小蒼蘭 *Freesia*

1. 豎直畫筆，中央呈透明狀，以短筆畫來描繪花瓣。立起筆尖平面描繪，就能呈現出飽滿的顏色。

2. 較近側的花瓣，以一筆畫描繪；花瓣的根部，以S/L畫出陰影。

3. 重疊不同顏色的陰影。花萼部分以尖瓣狀描繪，畫出陰影。

16. 毛茛 *Ranunculus*

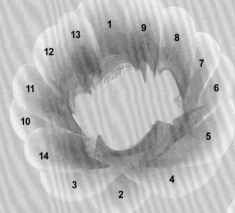

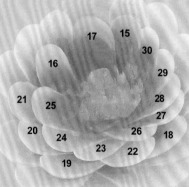

1. 畫筆沾附多一點水分，自下層的花瓣依序，以D/L描繪出能透出底色，呈現透明感的第一層花瓣。花瓣重疊部分，要完全乾燥後再描繪。

2. 第二至三層以1的畫法描繪。

3. 描繪花朵的中央部位時，畫筆可選用小尺寸，較方便作畫。第39至42花瓣部分，使用筆尖以U字形描繪。

17. 水仙 *Narcissus*

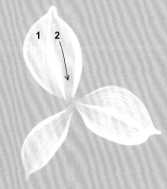

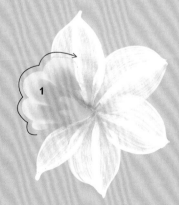

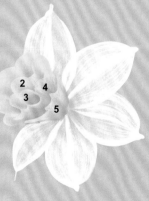

1. 豎直畫筆，中央呈透明狀，以兩筆畫畫出一片尖瓣花瓣。在每筆畫的中央以畫筆按壓，使筆尖展開。

2. 花瓣的根部以S/L畫出第二色陰影。喇叭狀部分，從較遠側依順序以D/L描繪。

3. 喇叭狀部分的第5片花瓣以小尺寸的筆描繪，若顏色溢出，請以棉花棒擦拭。

18. 銀蓮花 *Anemone*

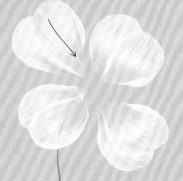

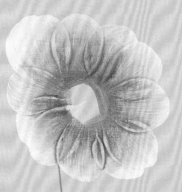

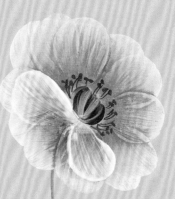

1. 將沾滿顏料的畫筆，按壓於畫面上，豎直畫筆，中央呈現透明狀，以兩短筆畫描繪一瓣花瓣。稍微扭轉畫筆後收筆。

2. 待乾燥後，以1的畫法將剩餘的花瓣以一筆畫勾勒補齊。花瓣根部以雙色的S/L畫出陰影。

3. 與1的畫法描繪較近側的兩片花瓣，最後再完成花蕊部分。

19. 鈴蘭 *Lily of the valley*

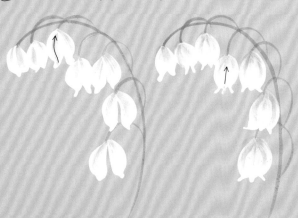

1. 豎直畫筆，中央呈現透明狀，以S形筆畫自花房的輪廓開始描繪。

2. 待乾燥後，在花房的中央處加一筆畫，根部以S/L畫出陰影。

21. 繡線菊 *Spiraea*

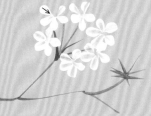

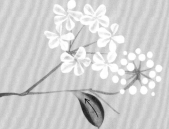

1. 豎直畫筆，中央呈現透明狀，以一筆短筆畫描繪出花瓣。

2. 以一筆筆畫描繪出葉子，花苞以點畫法呈現。

23. 罌粟 *Poppy*

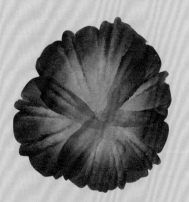

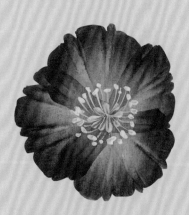

1. 左右邊的花瓣依序描繪，畫筆多沾附一些水分，根部的顏色使用調成淡色的D/L畫筆，上下移動，描繪出呈現透明感的花瓣。

2. 待乾燥後，剩餘的花瓣也與1相同方法重疊上色。

3. 最後再完成花蕊。

20. 臉紅新娘 *Serruria*

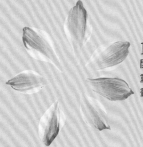

1. 從下層的花瓣開始依序描繪，雙重上色後以尖瓣筆畫勾勒出花瓣。

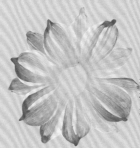

2. 第二層與1相同畫法，以兩筆畫描繪，在花瓣的根部以S/L畫出陰影。

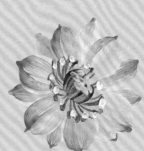

3. 花蕊部分隨意地塗滿顏色即完成。

22. 麝香豌豆 *Sweet pea*

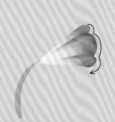

1. 從較遠側的花瓣依序上下移動畫筆，以D/L描繪出花瓣。

2. 較近側的花瓣覆蓋住1的花瓣，描繪出寬幅不一，花瓣呈現有大有小的樣子。花萼也以一筆畫完成，蓋住花瓣根部重疊的部分。

24. 油菜花 *Brassica napus*

1. 豎直畫筆，中央部位呈現透明感，以兩筆畫描繪出一片花瓣。花瓣的根部以S/L畫出陰影。

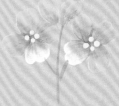

2. 在各處的花瓣前緣以S/L打亮顏色，以點畫法完成花蕊。

25. 薊花 *Cirsium*

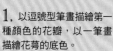
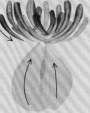

1. 以逗號型筆畫描繪第一種顏色的花瓣，以一筆畫描繪花萼的底色。

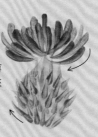

2. 以一筆畫來描繪花萼上刺的部分，以1的筆法來增加第二種顏色的花瓣。

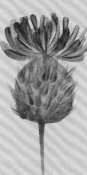

3. 在花萼上方及下方分別以不同顏色的S/L畫出陰影。

26. 紫藤花 *Wisteria*

1. 使用雙層上色筆法，改變畫筆顏色，每筆使用各種顏色來描繪花瓣。

2. 在幾處加上顏色較深的筆觸，幾片花瓣的根部以S/L畫出陰影。

3. 在花瓣的根部以極短的筆法勾勒出花萼。

Arrangement
Spring

以春天花朵來裝飾的作品，
描繪出自己喜愛的花兒吧！

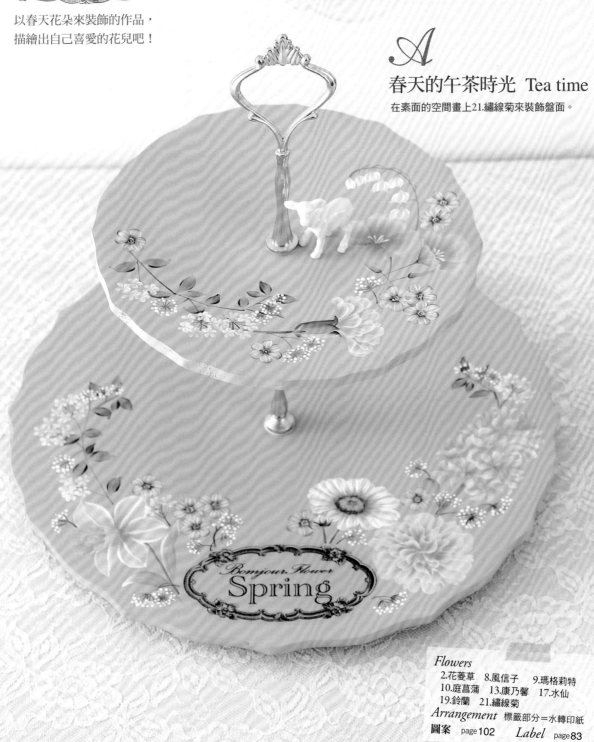

A
春天的午茶時光 Tea time
在素面的空間畫上21.繡線菊來裝飾盤面。

Bonjour Flower
Spring

Flowers
2.花菱草　8.風信子　9.瑪格莉特
10.庭菖蒲　13.康乃馨　17.水仙
19.鈴蘭　21.繡線菊
Arrangement 標籤部分＝水轉印紙
圖案　page102　*Label*　page83

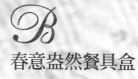

春意盎然餐具盒

綁上充滿春天氣息的粉紅緞帶，更令人愛不釋手。

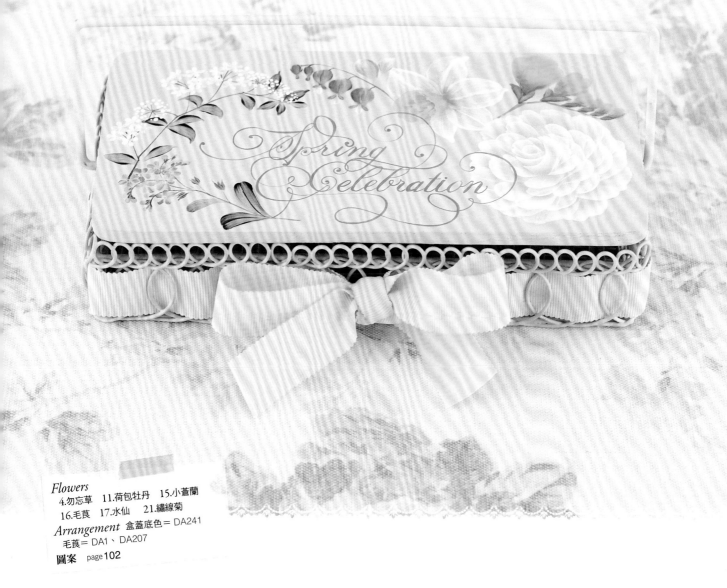

Flowers
4.勿忘草 11.荷包牡丹 15.小蒼蘭
16.毛茛 17.水仙 21.繡線菊
Arrangement 盒蓋底色＝DA241
毛茛＝DA1、DA207

圖案 page102

材料／蕾絲造型鐵絲餐具盒（附盒蓋） 型號 J-187 JULIEN Co.Ltd

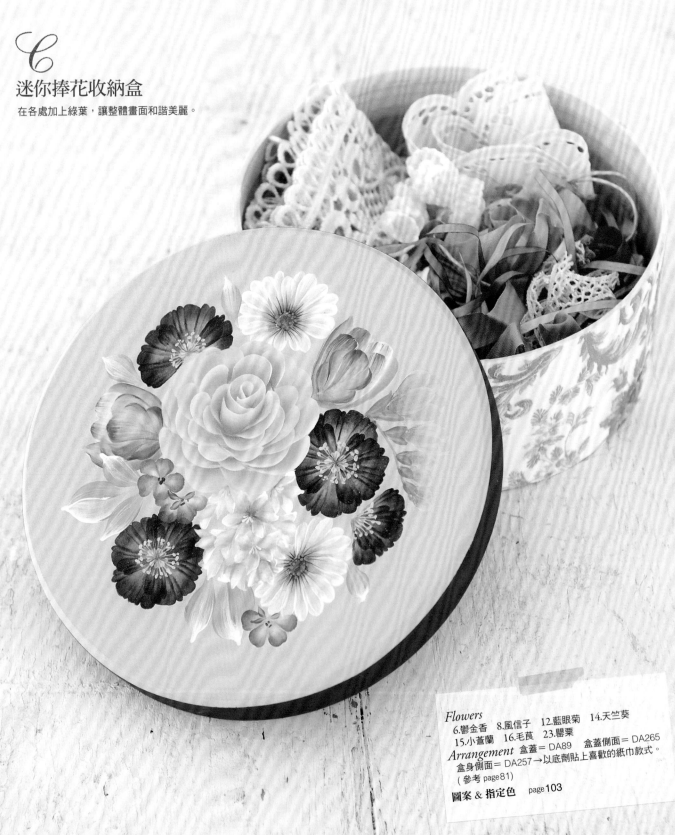

C
迷你捧花收納盒
在各處加上綠葉，讓整體畫面和諧美麗。

Flowers
6.鬱金香　8.風信子　12.藍眼菊　14.天竺葵
15.小蒼蘭　16.毛茛　23.罌粟
Arrangement 盒蓋＝DA89　盒蓋側面＝DA265
盒身側面＝DA257→以底劑貼上喜歡的紙巾款式。
(參考 page81)

圖案 & 指定色　　page103

Welcome to Our House
歡迎來到我家

如繡線菊般的花朵，在掛牌上綻放，看起來清新大方。

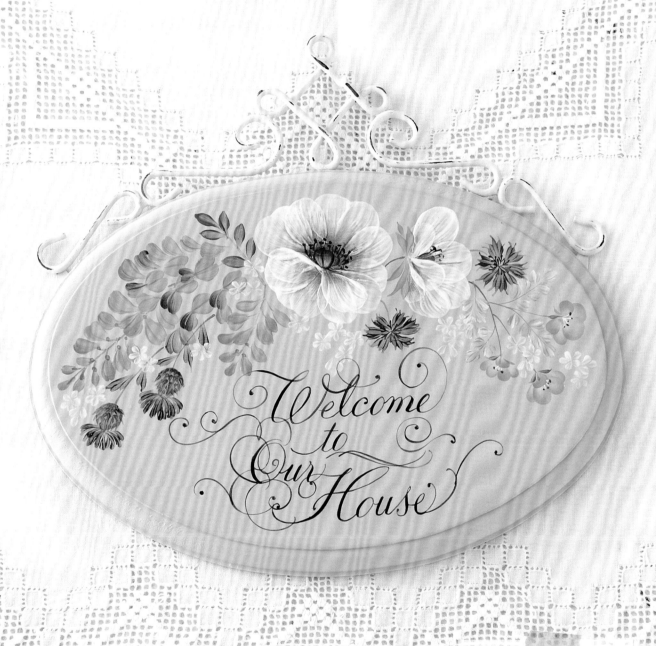

Flowers
3.粉蝶花　7.矢車菊　18.銀蓮花
25.薊花　26.紫藤花
Arrangement 整體底色＝DA69
外緣＝DA190
小花＝DA164＋底劑
鐵絲＝DA257→砂紙處理

圖案 & 指定色 page103

材料／鐵絲花邊造型掛牌　型號 B-855　Country Craft.　　17

春珠寶鑲嵌畫框

在每朵花兒的花蕊及前緣黏貼上高雅的珍珠及萊茵石。

Flowers
1. 藍盆花　4. 勿忘草　5. 串鈴花　10. 庭菖蒲
12. 藍眼菊　19. 鈴蘭
Arrangement
中央橢圓部整體底色＝2570、DA257（海棉上色法）
藍盆花＝DA32＋DA1（1：1）、2538
畫框內緣＝2683＋DA164（1：1）
椅子的插畫＝水轉印紙
Illustrations　page83

F 小物收納盒
Un ・ Deux ・ Trois

盒子側面、花蕊、盒蓋以蕾絲、串珠作裝飾。

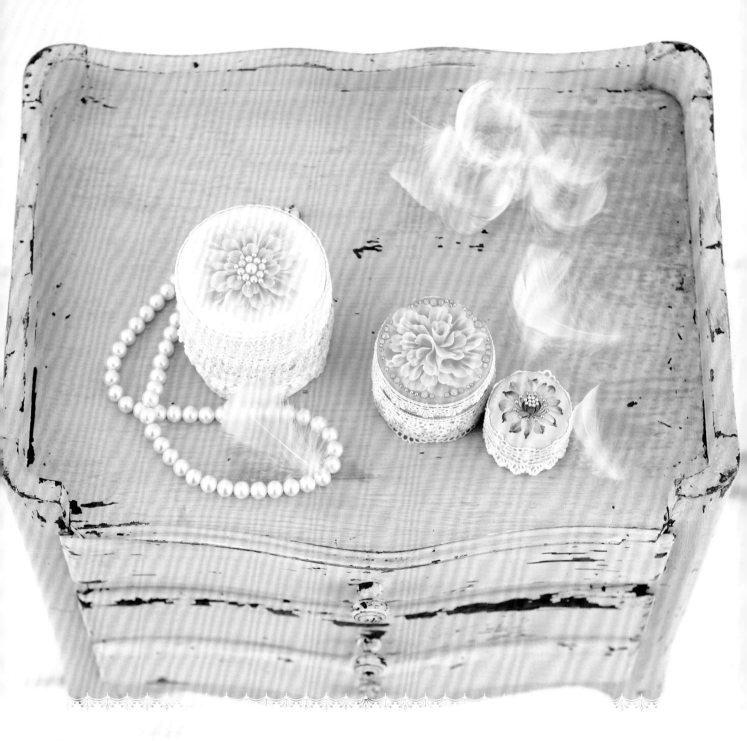

Flowers
　1藍盆花　13康乃馨　20臉紅新娘
Arrangement　整體底色＝ DA257、DA89、DA241

材料／小物盒大中小3組　型號425-00133　Craft Boutiqu 銀座

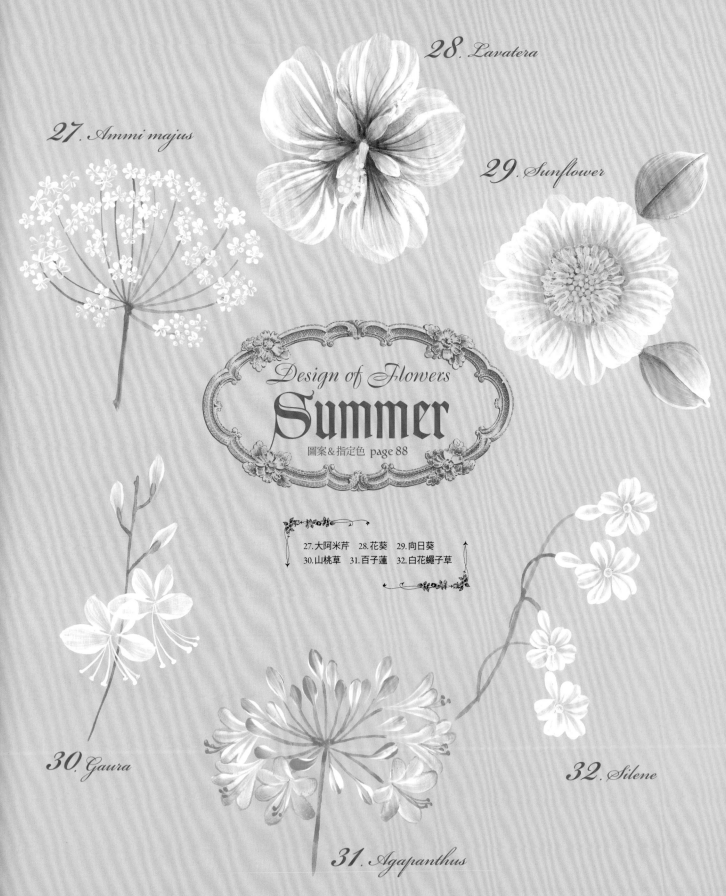

27. *Ammi majus*

28. *Lavatera*

29. *Sunflower*

Design of Flowers
Summer
圖案&指定色 page 88

27.大阿米芹　28.花葵　29.向日葵
30.山桃草　31.百子蓮　32.白花蠅子草

30. *Gaura*

31. *Agapanthus*

32. *Silene*

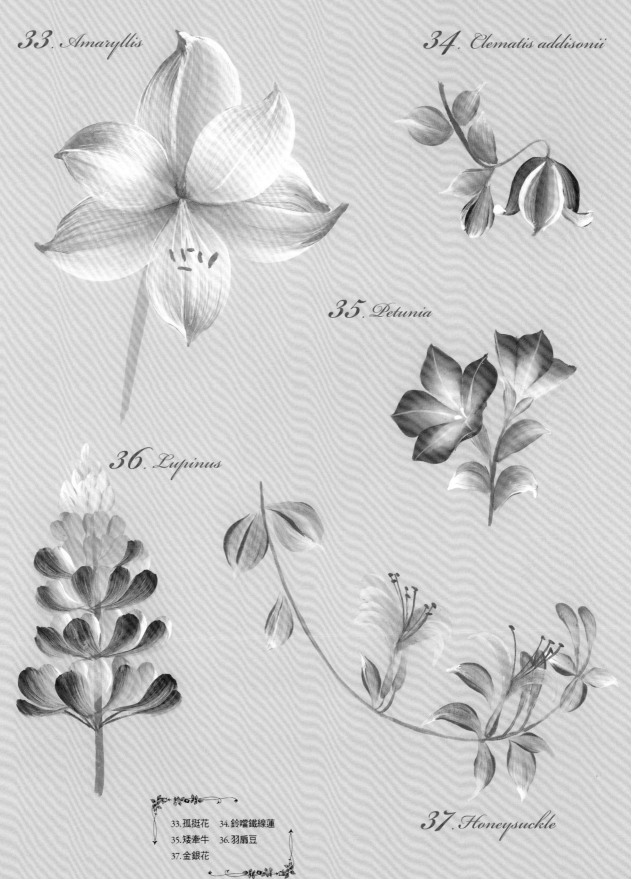

33. *Amaryllis*

34. *Clematis addisonii*

35. *Petunia*

36. *Lupinus*

33.孤挺花　34.鈴噹鐵線蓮
35.矮牽牛　36.羽扇豆
37.金銀花

37. *Honeysuckle*

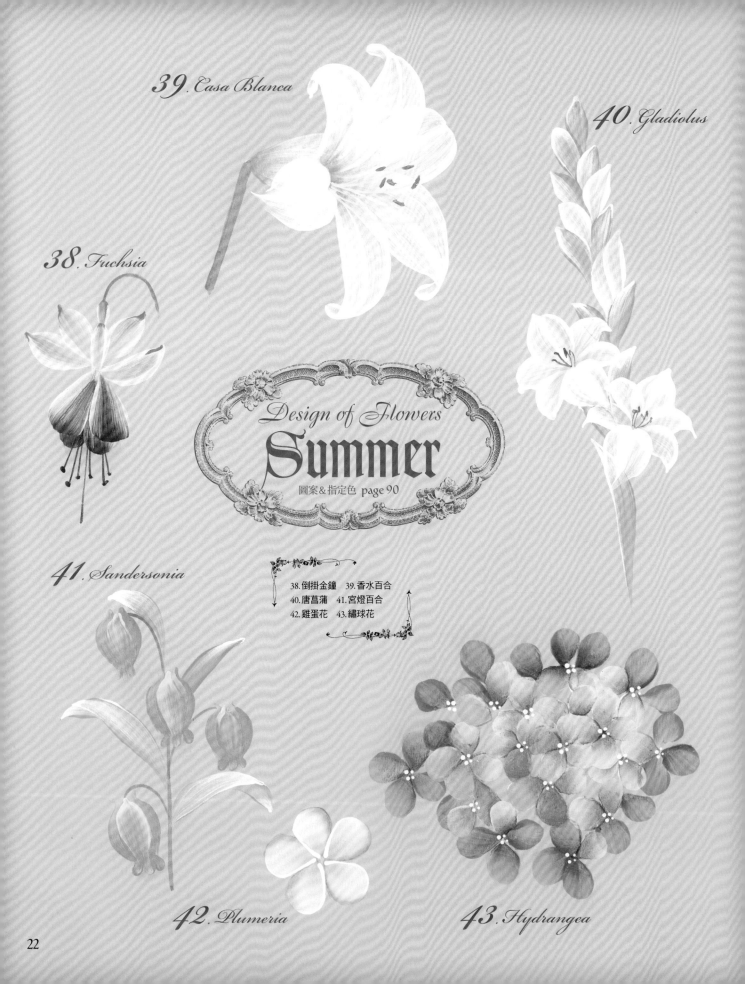

39. *Casa Blanca*

40. *Gladiolus*

38. *Fuchsia*

Design of Flowers
Summer
圖案&指定色 page 90

41. *Sandersonia*

38.倒掛金鐘　39.香水百合
40.唐菖蒲　41.宮燈百合
42.雞蛋花　43.繡球花

42. *Plumeria*

43. *Hydrangea*

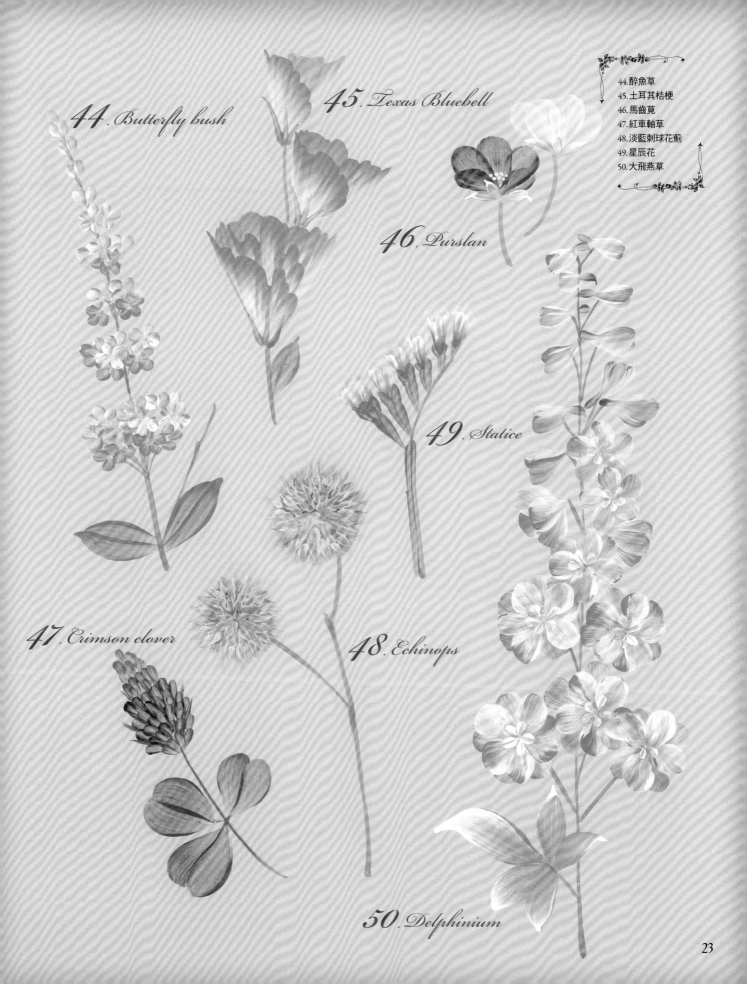

44. *Butterfly bush*

45. *Texas Bluebell*

46. *Purslan*

49. *Statice*

47. *Crimson clover*

48. *Echinops*

50. *Delphinium*

27. 大阿米芹 *Ammi majus*

使用雙頭修正筆的尖頭側沾附指定色，自花瓣前緣往花蕊方向描繪花瓣。每片花瓣以等量的顏料來描繪。

28. 花葵 *Lavatera*

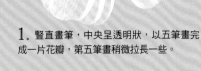

1. 豎直畫筆，中央呈透明狀，以五筆畫完成一片花瓣，第五筆畫稍微拉長一些。

2. 花瓣的根部，以S/L大範圍地畫出陰影。

3. 描繪出花瓣的花脈，在花瓣的間隙使用雙重上色法描繪花蕚，花蕊部分再度輕輕地重疊上陰影，完成花蕊。

29. 向日葵 *Sunflower*

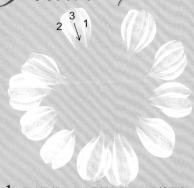

1. 豎直畫筆，中央呈透明狀，以三筆畫完成一瓣花瓣，第三筆畫稍微拉長一些。

2. 待乾燥後，剩餘的花瓣與1相同方法描繪。花瓣的根部以S/L大範圍地畫出陰影。

3. 再以不同顏色的陰影來重疊，花蕊部分以點畫法及短筆畫完成。

30. 山桃草 *Gaura*

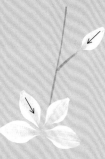

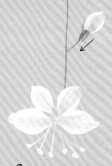

1. 豎直畫筆，中央呈透明狀，前緣呈現尖瓣狀來描繪花苞及花瓣。

2. 花苞的根部以S/L畫出陰影，完成花蕊。

3. 花苞的根部以一筆畫完成花蕚。

31. 百子蓮 *Agapanthus*

1. 注意花瓣的方向，豎直畫筆，來描繪綻放的花朵。

2. 以雙色上色筆法來描繪花苞。

3. 盛開的花瓣前緣以S/L畫出陰影，完成花蕊。

32. 白花蠅子草 *Silene*

1. 先豎直畫筆，以一筆畫描繪喇叭狀的花朵。

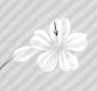

2. 與1使用相同方法，以兩筆畫畫出1的花瓣。

3. 花瓣的根部以S/L畫出陰影，使用雙頭修正筆的尖頭側沾附指定色，以點畫法描繪花蕊。

33. 孤挺花 *Amaryllis*

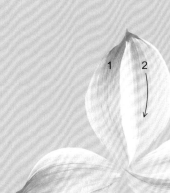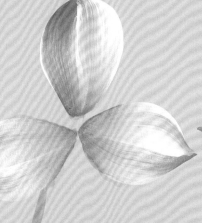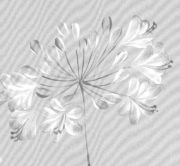

1. 沾附少許紅色顏料，以雙重上色畫筆，兩筆畫描繪尖瓣下層的三片花瓣。

2. 花瓣的根部以S/L畫出顏色較深的陰影，重疊兩種顏色。

3. 與1相同方法，描繪上層的三片花瓣，與2相同方法畫出陰影，完成花蕊。

34. 鈴噹鐵線蓮 *Clematis addisonii*

1. 使用雙重上色筆法，以三筆畫描繪花苞。

2. 使用雙重上色筆法描繪葉子，雙重上色筆法以S形筆畫來畫出花朵的輪廓部分。

3. 葉子的根部以S/L畫出陰影，以側筆雙重上色筆法來描繪花瓣外翻的模樣及中央花瓣。

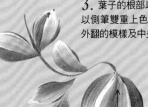

35. 矮牽牛 *Petunia*

1. 以D/L畫出S形筆畫，兩筆畫畫出一片花瓣。再以雙重上色筆法，兩筆畫描繪花萼。

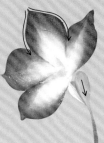

2. 在花瓣的根部以S/L畫出陰影。使用側筆雙重上色筆法描繪較近側的花瓣。

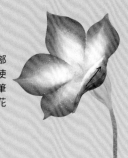

3. 完成花脈及花蕊。以相同畫法描繪葉子與花萼，根部以S/L畫出陰影。

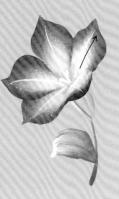

36. 羽扇豆 *Lupinus*

1. 使用雙重上色筆法描繪花朵前端的花苞部分。

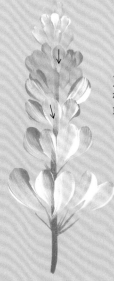

2. 剩餘的花瓣與1相同，愈往下方以愈粗的筆畫描繪。

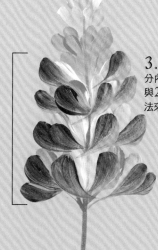

3. 像覆蓋指定部分內的花瓣一樣，與2使用相同的筆法來重疊花瓣。

37. 金銀花 *Honeysuckle*

1. 以逗號形筆畫描繪花苞與花萼。

2. 以C形筆畫來描繪花瓣。

3. 使用雙重上色筆法，以尖瓣筆畫來描繪葉子。花瓣的根部以S/L畫出陰影，完成花蕊。

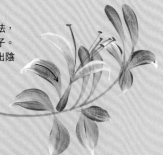

38. 倒掛金鐘 *Fuchsia*

1. 使用雙重上色筆法描繪花萼。花瓣以雙重上色筆法從較遠側開始依順序描繪。

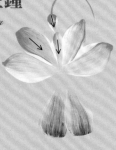

2. 與1相同方式描繪較近側的花瓣。

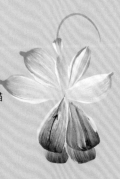

3. 較遠側花瓣根部以S/L畫出陰影，完成花蕊。

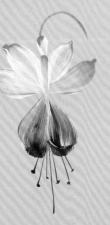

39. 香水百合 *Casa Blanca*

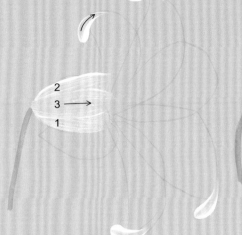
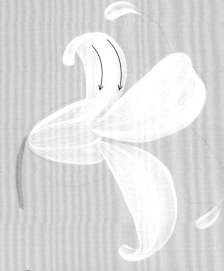
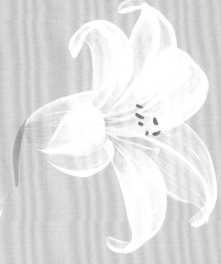

1. 畫出花朵的軸心與花瓣外翻部分，外翻部分豎直畫筆，中央呈透明狀描繪。

2. 花瓣以兩筆畫畫出一花瓣。筆畫重疊的線條形成花瓣的中心。

3. 待乾燥後，描繪剩下的花瓣，花瓣的根部與花朵的軸心以S/L畫出雙色陰影，完成花蕊。

40. 唐菖蒲 *Gladiolus*

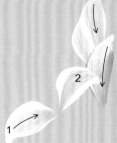
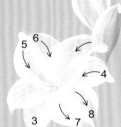
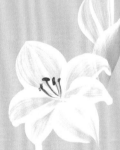

1. 豎直畫筆，前緣呈尖瓣狀畫出花苞及最外緣的兩片花瓣，在花苞的根部以雙重上色筆法畫出花萼。

2. 同與1相同方式描繪剩餘花瓣。

3. 花苞的前緣與花瓣根部以S/L畫出陰影，完成花蕊。

41. 宮燈百合 *Sandersonia*

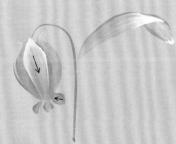

1. 自葉片外翻部分開始，依順序地以雙重上色筆法描繪葉片及花房輪廓。

2. 花房的中央部與1相同方式描繪，花朵的前緣以S/L畫出陰影，使用雙重上色筆法以短筆畫描繪前端處。

42. 雞蛋花 *Plumeria*

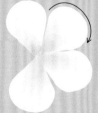

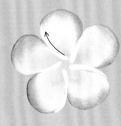

1. 使用D/L以花蕊側作為軸心，像圓規畫圓一樣的描繪出花瓣。

2. 花瓣的前緣以S/L畫出陰影。

3. 沿著各花瓣單邊輪廓，自花蕊部分以逗號筆法帶出花瓣的厚度。

43. 繡球花 *Hydrangeas*

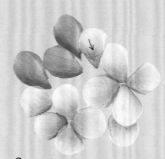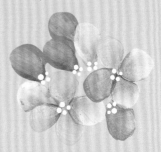

1. 以短筆畫描繪出花瓣。稍微扭轉畫筆後起筆。

2. 與1相同方式，使用不用顏色描繪剩餘的花瓣，各花瓣的根部以S/L畫出陰影。

3. 在各處的花瓣前緣以不同顏色重疊陰影，使用點畫法描繪花蕊。

44. 醉魚草 *Butterfly bush*

1. 自下層顏色較深的花瓣開始，豎直畫筆，以短筆畫依順序描繪出中央呈透明狀的花瓣。

2. 以兩筆畫完成前緣呈尖瓣狀的葉片。

3. 使用雙重上色畫筆畫出上層顏色較淡的花瓣，重疊於1上。以淺色的圓點描繪出花蕊。

45. 土耳其桔梗 *Texas Bluebell*

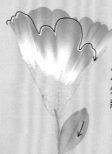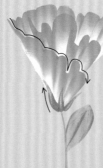

1. 自內側的花瓣開始，依順序以D/L畫筆上下移動，描繪出寬幅不一，花瓣呈現有大有小的樣子。

2. 與1相同方式，描繪外側的花瓣。前緣呈尖瓣狀以兩筆畫完成葉子。

3. 與1相同方式，呈現傾斜角度描繪最外側的花瓣。畫出花萼，隱藏花瓣根部雜亂部分。

46. 馬齒莧 *Purslan*

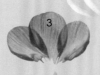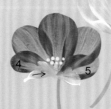

1. 以短筆畫描繪花瓣。稍微扭轉畫筆後收筆。

2. 待乾燥後，與1相同方式重疊花瓣。

3. 使用雙重上色筆法描繪花瓣，以點畫法完成花蕊。

47. 紅車軸草 *Crimson clover*

 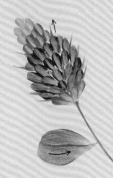

1. 花瓣前端開始，依序以短筆畫不同顏色描繪花瓣。

2. 與1相同方式在指定部分內描繪花瓣。

3. 與1相同方式，描繪花朵的根部，在2的花瓣之間空隙，畫出尖刺。葉片部分以兩筆畫完成。

48. 淡藍刺球花薊 *Echinops*

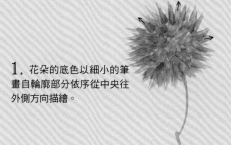

1. 花朵的底色以細小的筆畫自輪廓部分依序從中央往外側方向描繪。

2. 乾燥後，與1相同畫法使用不同顏色重疊於底色上。

3. 花朵的上下側以S/L使用不同顏色畫出陰影。

49. 星辰花 *Statice*

 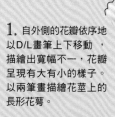 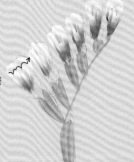

1. 自外側的花瓣依序地以D/L畫筆上下移動，描繪出寬幅不一，花瓣呈現有大有小的樣子。以兩筆畫描繪花莖上的長形花萼。

2. 手內側的花瓣畫出比1還細的細褶。

3. 以2筆畫描繪花朵側較短的花萼，隱藏花瓣根部雜亂部分。

50. 大飛燕草 *Delphinium*

1. 自下層的花瓣依順序以短筆畫完成第一層花瓣與花苞，稍微扭轉畫筆後收筆。

2. 與1相同方式描繪第二層花瓣。花苞根部描繪出如尾巴的形狀。

3. 花瓣的根部以S/L畫出陰影，豎直畫筆，以短筆畫描繪花蕊。

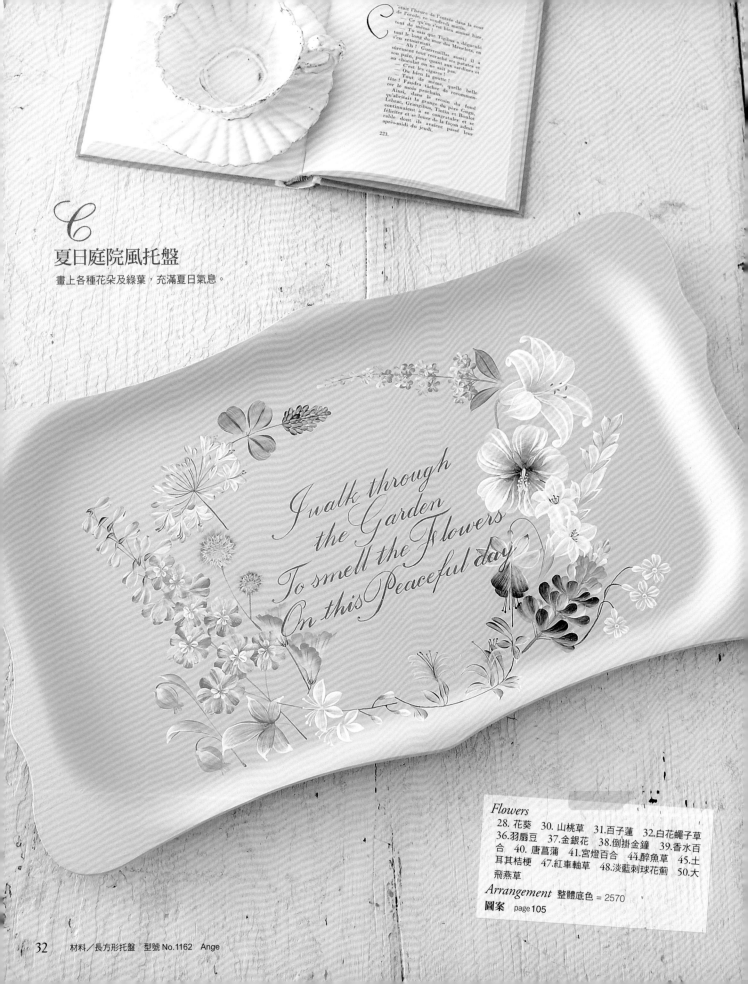

C
夏日庭院風托盤

畫上各種花朵及綠葉，充滿夏日氣息。

I walk through the Garden To smell the Flowers On this Peaceful day

 夏之緞帶花圈

畫好緞帶後，疊畫上喜歡的組合花卉。

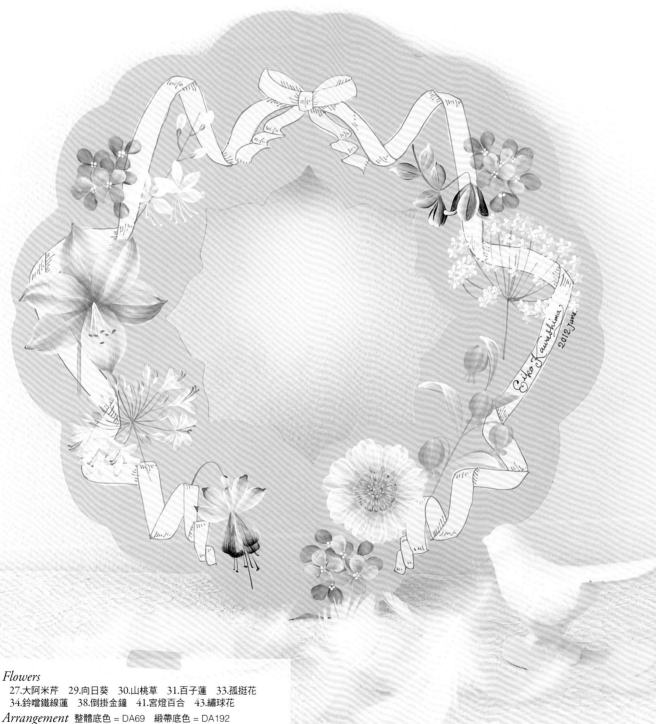

Flowers
27.大阿米芹　29.向日葵　30.山桃草　31.百子蓮　33.孤挺花
34.鈴噹鐵線蓮　38.倒掛金鐘　41.宮燈百合　43.繡球花

Arrangement 整體底色＝DA69　緞帶底色＝DA192
緞帶的輪廓及陰影的線條＝DA95

圖案　page106

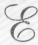

夏之午茶茶包盒

在盒身以底劑貼上樣式華麗的紙張，襯托盒面別緻的彩繪。

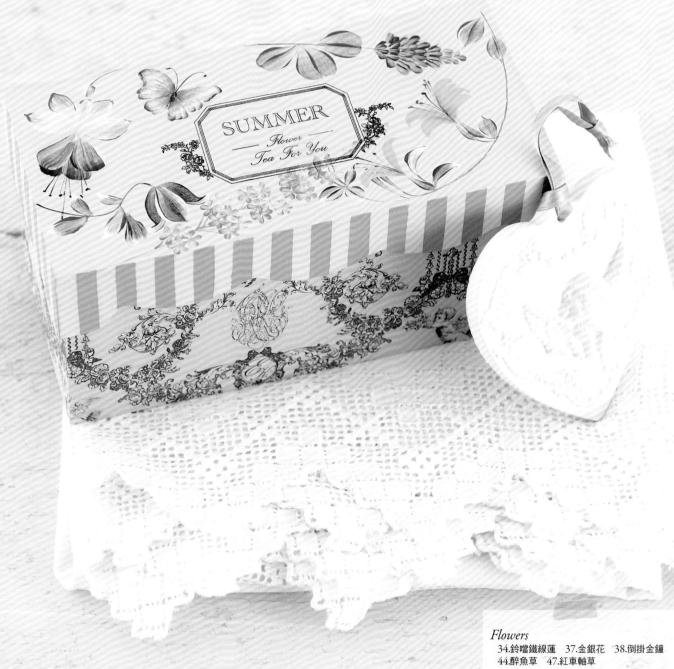

材料／茶包盒　型號 No.6224　轉印紙．型號 LPEK-001　皆為 Ange

Flowers
　34.鈴噹鐵線蓮　37.金銀花　38.倒掛金鐘
　44.醉魚草　47.紅車軸草
Arrangement 盒蓋底色 =DA3
盒蓋側面 =DA3、DA171
盒蓋中央的標籤 = 水轉印紙
盒身的側面 = 以底劑貼上轉印紙（參考 P.81）
圖案 & 蝴蝶的指定色　page106
Label　page83

F
夏日點心盤
底面描繪上如同蕾絲般的清新風白色花朵

Flowers
27.大阿米芹　28.花葵　30.山桃草
31.百子蓮　32.白花蠅子草　39.香水百合

Arrangement 整體底色 = DA111
蕾絲的圖案 & 蕾絲的指定色 page105

51. African marigold

52. Dahlia

53. Gentiana scabra

Design of Flowers

Autumn

圖案＆指定色 page 92

54. Blackberry

51.萬壽菊
52.大理花　53.龍膽草
54.黑莓　55.波斯菊
56.敗醬草

55. Cosmos

56. Patrinia scabiosifolia

57. *Currant*

58. *Aster*

59. *Chocolate Cosmos*

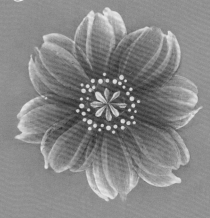

60. *Garden Burnet*

61. *Yellow Cosmos*

57.紅醋栗　58.紫菀　59.巧克力波斯菊
60.地榆　61.黃花波斯菊

62.Smilax

64.Balloon flower

63.Pingpongmum

Design of Flowers
Autumn
圖案&指定色 page 94

65.Astrantia

62.土茯苓　63.乒乓菊
64.桔梗　65.大星芹
66.紫珠　67.千日紅

66.Callicarpa

67.Gomphrena

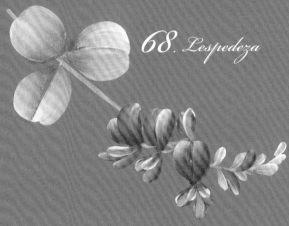

68. *Lespedeza*

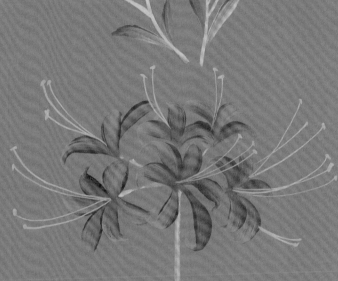

70. *Anemone hupehensis*

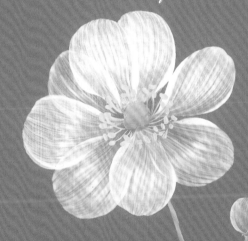

71. *Lycoris radiata*

72. *Craspedia*

68.胡枝子　69.瞿麥　70.秋牡丹　71.石蒜　72.金槌花

51. 萬壽菊 *African marigold*

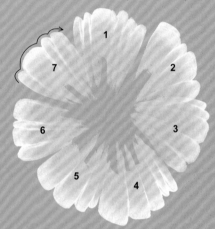

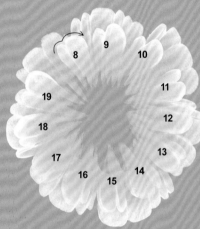

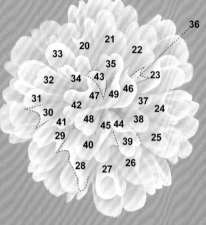

1. 自下層的花瓣起,以含水分較多的D/L描繪出帶有透明感的第一層花瓣。畫筆上下移動,畫出寬幅&大小不一的花瓣。

2. 以1的畫法來描繪第二層。描繪花朵的中間部位時,畫筆可選用較小尺寸,方便作畫。

3. 使用筆尖畫出U形及S形,像心形般呈現花瓣的變化,直至花心。

52. 大理花 *Dahlia*

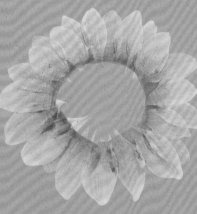

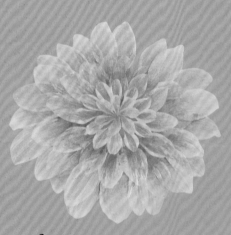

1. 豎直畫筆,中央呈透明狀,前緣呈尖瓣狀描繪花瓣。

2. 待乾燥後,在花瓣與花瓣的空隙,再重疊上花瓣。花瓣的根部以S/L畫出陰影。

3. 重覆1至2的步驟,完成花瓣。沾濕的棉花棒擦拭整體。

53. 龍膽草 *Gentiana scabra*

1. 以3筆畫描繪花朵根部，花瓣前緣呈尖瓣狀。

2. 以1畫法兩筆畫描繪一片朝向正面的花瓣。花瓣前緣與花瓣根部的下側，以S/L沾附不同顏色畫出陰影。

3. 完成較近側的花瓣，待乾燥後，朝向正面的花朵，花蕊部分以S/L畫出陰影，再以雙重上色筆法描繪花萼與葉片。

54. 黑莓 *Blackberry*

1. 畫出顆粒狀，塗上底色。

2. 一顆顆果實以S/L畫出陰影，果實整體的下側，加上大範圍的陰影。

3. 在每顆果實上側重疊陰影，以雙重上色筆法描繪花萼與葉片。

55. 波斯菊 *Cosmos*

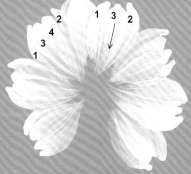

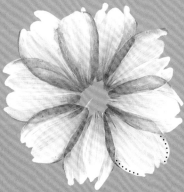

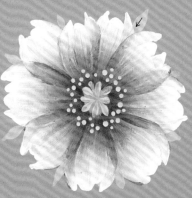

1. 以逗號型筆畫至尖瓣，三至四筆畫描繪一片花瓣。

2. 花瓣的兩側以S/L畫上淺色，點線處不要上色。

3. 花瓣根部以S/L畫出兩色陰影，帶出光影深淺，完成花蕊部分。在花瓣的周圍畫上花萼。

57. 紅醋栗 *Currant*

1. 塗上底色，等待乾燥。

2. 果實的上側及下側，以不同顏色以S/L畫出陰影。

3. 陰影顏色不足的部分，再次重疊上色，果實下側以S/L加上陰影。

58. 紫菀 *Aster*

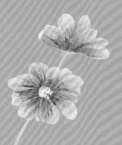

1. 豎直畫筆，中央呈透明狀，以逗號筆畫描繪花瓣。

2. 乾燥後，在1的花瓣間，再疊加上花瓣。

3. 花瓣的根部以S/L大範圍地畫出二色陰影，以色斑畫法描繪花蕊。

59. 巧克力波斯菊 *Chocolate Cosmos*

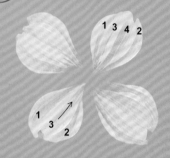
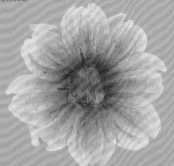
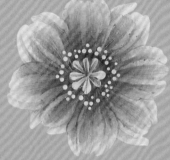

1. 以逗號型筆畫至尖瓣，三至四筆描繪一片花瓣。

2. 乾燥後，以1相同畫法，描繪剩餘的花瓣。花瓣根部大範圍地以S/L畫出陰影，花蕊部分隨興地塗滿顏色。

3. 以S/L畫出不同顏色的大範圍陰影，完成花蕊。

60. 地榆 *Garden Burnet*

1. 以細小的圓點塗滿底色。

2. 使用雙頭修正筆的尖頭側沾附上指定色，一排一排地畫上圓點。

3. 乾燥後，1與2的部分以不同顏色的S/L畫出小範圍陰影。

61. 黃花波斯菊 *Yellow Cosmos*

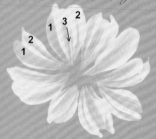
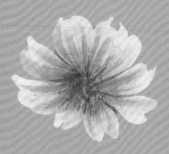
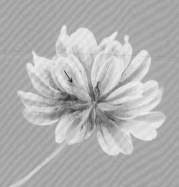

1. 以逗號型筆畫至尖瓣，二至三筆描繪一片花瓣。

2. 花瓣的根部以大範圍的S/L畫出陰影。

3. 描繪上層花瓣，根部輕輕地畫出陰影，以雙重上色筆法描繪花萼。

62. 土茯苓 *Smilax*

1. 塗上底色後等待乾燥。

2. 在果實的上下側，以S/L畫出陰影。

3. 待乾燥後，果實的左側及下側分別以S/L畫出陰影。使用雙頭修正筆的尖頭側沾附指定色，描繪出圓點。

63. 乒乓菊 *Pingpongmum*

1. 中豎直畫筆，中央呈透明狀，描繪花瓣。

2. 待乾燥後，在1的花瓣中間加入花瓣。花瓣根部以S/L畫出兩色陰影。

3. 重覆1至2筆法完成花瓣部分，再以沾溼的棉花棒擦拭整體。

64. 桔梗 *Balloon flower*

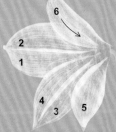

1. 注意花瓣的膨起部及方向，豎直畫筆，中央呈透明狀，來描繪出尖瓣花瓣。

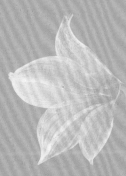

2. 花瓣的根部以S/L畫出陰影。

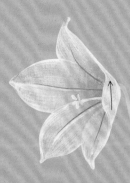

3. 重疊上不同顏色的陰影，完成花脈及花蕊後，最後畫上最前方的花瓣。

65. 大星芹 *Astrantia*

1. 每片花瓣都以雙重上色法重複上色，描繪出尖瓣花瓣。

2. 乾燥後，以1的畫法描繪花瓣。花瓣的根部以S/L畫出大範圍陰影，花蕊部分則隨意地塗滿顏色。

3. 花蕊朝向花朵的中心，以直線描繪，在前端畫上極短的兩筆畫。

66. 紫珠 *Callicarpa*

1. 畫筆沾附多一些水分，以薄塗畫法描繪葉子的底色。

2. 在1乾燥前，以指定色進行濕塗上色法，葉子的根部以S/L畫出陰影。塗上果實的底色，上下兩側以S/L畫出陰影。

3. 果實的下側以S/L畫出陰影。

67. 千日紅 *Gomphrena*

1. 豎直畫筆，中央呈透明狀，以短筆畫描繪花瓣。

2. 花瓣的根部以S/L畫出陰影。

3. 重覆1至2的筆法，將花瓣根部全部往花莖根部的方向來描繪。以雙重上色筆法來完成花萼。

68. 胡枝子 *Lespedeza*

1. 找出花朵的方向，以雙重上色的畫法描繪花瓣。

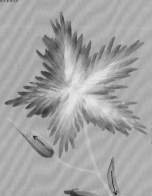

2. 以1的畫法描繪花苞。

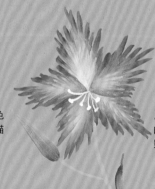

3. 花朵的根部以S/L畫出陰影，再描繪花蕊部分。

69. 瞿麥 *Dianthus superbus*

1. 以平筆筆尖畫出D/L細長筆畫，前緣描繪出不均等的鋸齒狀花瓣。

2. 描繪出不同顏色深淺的花瓣，再描繪花苞與葉子。

3. 好任意三枚花瓣的根部以S/L畫出陰影，完成花蕊。

70. 秋牡丹 *Anemone hupehensis*

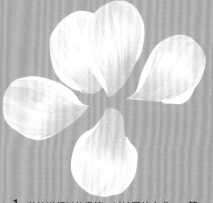 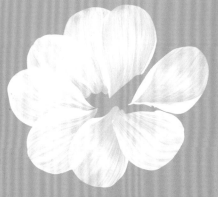 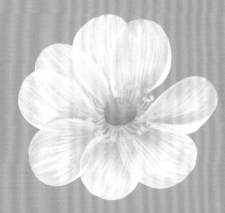

1. 將沾滿顏料的畫筆，以按壓的方式，一筆畫描繪出花瓣，再稍微扭轉畫筆作收筆。

2. 乾燥後，依序描繪剩餘的花瓣。

3. 花瓣的根部以S/L畫出大範圍陰影。

71. 石蒜 *Lycoris radiata*

 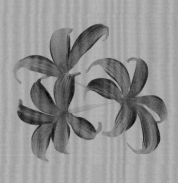 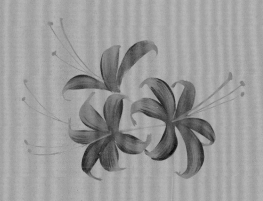

1. 花瓣的前端呈現內彎狀，使用雙重上色法描繪花瓣。

2. 花描繪所有花瓣，花瓣的根部以S/L畫出陰影。

3. 完成花蕊。

72. 金槌花 *Craspedia*

1. 以輕敲的方法點塗上底色。

2. 使用雙頭修正筆的尖頭側沾附指定色，再以點畫法填滿。

3. 中央部分集中點畫，下側以S/L畫出陰影。

餐廳 MENU 黑板

以粉筆書寫，使用可擦拭的顏料塗上底色。

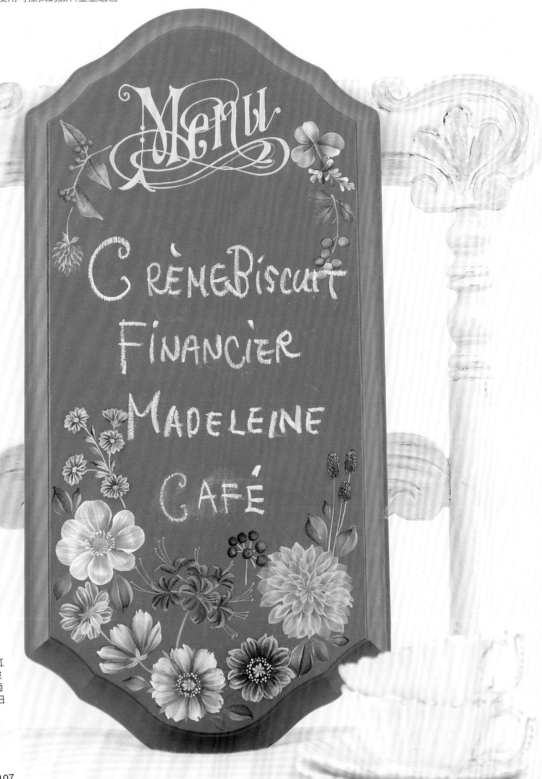

Flowers
52.大理花　55.波斯菊　57.紅
醋栗　58.紫菀　59.巧克力波
斯菊　60.榆　61.黃花波斯菊
62.土茯苓　66紫珠　67.千日
紅　68.胡枝子　70.秋牡丹
71.石蒜

Arrangement
整體底色 =Pebeo
黑板用顏料12

圖案 & 葉子的指定色　page107

　材料／夢幻可愛六角形黑板 LL　型號 500-0411　SETOCO Inc.

可愛紙巾架

彩繪上秋天綻放的花朵，悠閒地享受午茶時光吧！

Flowers
 53.龍膽草　54.黑莓　56.敗醬草
 64.桔梗　65.大星芹　70.秋牡丹
 72.金槌花
Arrangement　整體底色 = DA173
圖案　page108

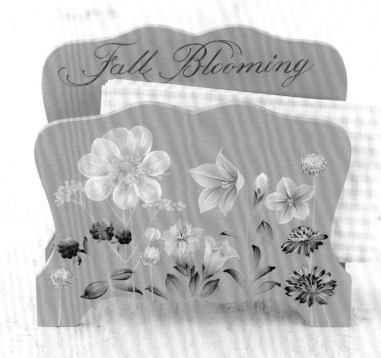

材料／紙巾架　型號 NO.9031　Ange

園藝盛盤

裝飾於園藝工具，展現優雅氣息。

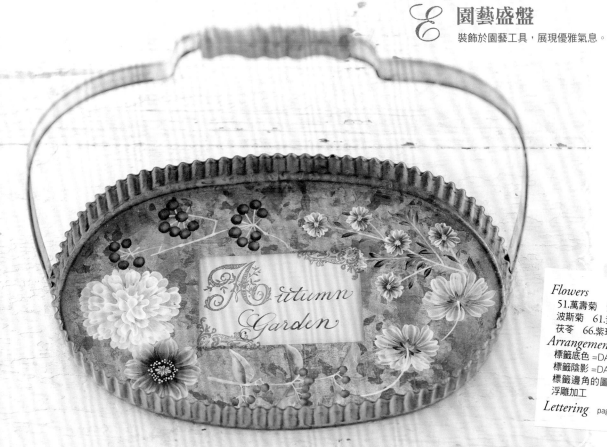

Flowers
 51.萬壽菊　58.紫菀　59.巧克力
波斯菊　61.黃花波斯菊　62.土
茯苓　66.紫珠
Arrangement
標籤底色 =DA59
標籤陰影 =DA94(S/L)
標籤邊角的圖樣　字母 = 印章 →
浮雕加工
Lettering　page106

材料／附提把橢圓盛盤　市售品　Decola Hancoleine　透明印章 型號 DHE-96　Ange

秋季捧花 BOOK

四邊角加上蕾絲圖樣,再畫上淡色花束增添歡樂氛圍,使閱讀之秋更多采多姿!

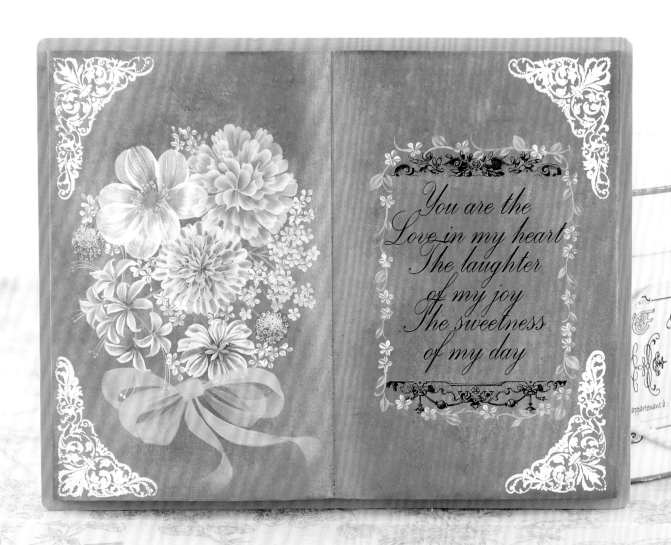

You are the
Love in my heart
The laughter
of my joy
The sweetness
of my day

Flowers
51.萬壽菊　56.敗醬草　61.黃花波斯菊
63.乒乓菊　70.秋牡丹　71.石蒜　72.金槌花
Arrangement
整體底色 =DA95、　DA171(海棉上色法)
整體底色的陰影 =DA94(S/L)
四邊角的蕾絲圖樣 = 喜歡的印章→浮雕加工
右側的標籤 = 水轉印紙

圖案&色指定　page109　　*Label*　page82

材料／精裝版造型書架　型號：PW-340　アート&クラフトショップPicot

Parfum du Chocolat

巧克力波斯菊蕾絲領圖樣

使用印章印出蕾絲圖案，在花朵綴上串珠作裝飾。

Flowers
59巧克力波斯菊
Arrangement 中間隔板的底色＝DA94
蕾絲圖樣＝印章→浮雕加工
葉子＝2570＋底劑　DA84（雙重上色筆法）
Lettering page109

材料／花邊相框型號 NO.9152　Decola Hancoleine　透明印章 S 型號　DHK-05　皆為 Ange　51

74. Christmas rose

73. Erythronium

75. Snowdrop

Design of Flowers

Winter

圖案＆指定色 page 96

73.豬牙花　74.聖誕玫瑰　75.雪花蓮
76.三色菫　77.紫菫花　78.仙客來

78. Cyclamen

76. Pansy

77. Viola

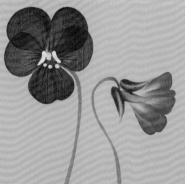

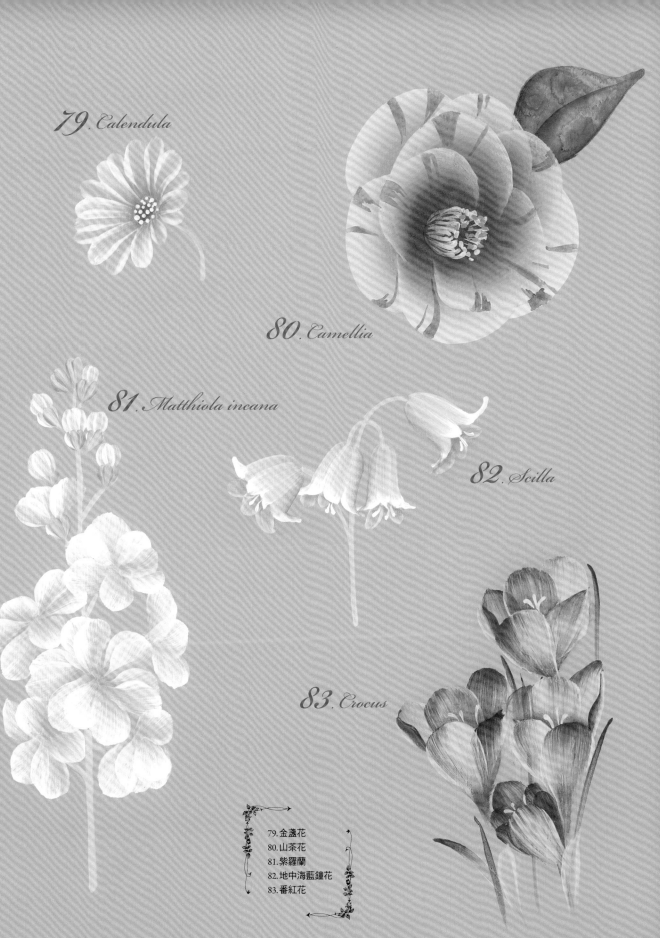

79. *Calendula*

80. *Camellia*

81. *Matthiola incana*

82. *Scilla*

83. *Crocus*

79.金盞花
80.山茶花
81.紫羅蘭
82.地中海藍鐘花
83.番紅花

53

Step by Step
冬の花11種

73. 豬牙花 *Erythronium*

1. 由遠側的花瓣依順序地以 C 形筆畫描繪出中間呈透明狀的花瓣。

2. 以1的方式描繪花瓣。

3. 花瓣的根部以S/L畫出大範圍的陰影。花蕊根部以不同顏色S/L重疊，畫上陰影，完成花蕊。

74. 聖誕玫瑰 *Christmas rose*

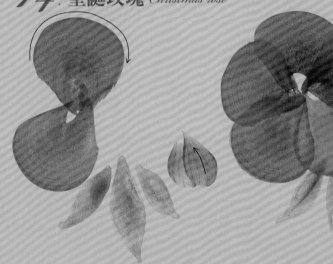

1. 使用D/L，以花蕊側為軸，像畫圓一樣來描繪花朵。以一筆畫描繪花蕊，再以濕塗上色法描繪葉子。

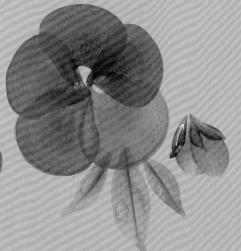

2. 乾燥後，以S/L在葉子畫上中央的葉脈。以1的方式描繪剩餘花瓣。畫筆沾滿水分作調整，底色若帶有透明感，可使花瓣重疊的樣子更加生動。以一筆畫描繪花萼。

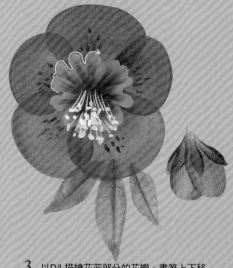

3. 以D/L描繪花蕊部分的花瓣。畫筆上下移動，描繪出寬幅不一，花瓣呈現有大有小的樣子。完成花蕊後，花瓣上畫上花紋。

75. 雪花蓮 *Snowdrop*

1. 豎直筆畫，描繪出中央呈透明狀的尖瓣花瓣。

1 2

2. 待乾燥後，以1的方式兩筆畫畫出中央花瓣。

3. 花瓣的根部以S/L畫出陰影。再以一筆畫描繪花萼，在花瓣的前端畫上花紋。

78. 仙客來 *Cyclamen*

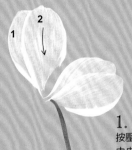

1. 將沾上大量顏料的畫筆，按壓紙面，豎直畫筆，描繪出中央呈透明狀花瓣，稍微扭轉畫筆後收筆。

2. 花瓣的根部以S/L畫出陰影。因為每筆畫會有凹凸不平的狀況產生，畫筆沾附多一點水，能使畫面更加完美。

3. 花蕊部分較遠側及較近側以S/L畫出陰影。

79. 金盞花 *Calendula*

1. 豎直畫筆，描繪出中央呈透明狀的花瓣，花蕊部分預留一些空間。

2. 在花瓣根部使用兩個顏色，以S/L畫出大範圍的陰影，花蕊部分隨興塗滿顏色後，再以點畫法畫出花蕊。

81. 紫羅蘭 *Matthiola incana*

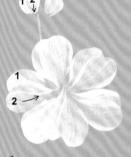
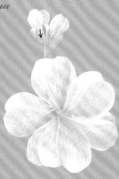

1. 以短筆畫描繪出中央呈透明狀的花瓣及花苞。稍微扭轉畫筆後收筆。

2. 花瓣的根部以S/L畫出大範圍的陰影。再以雙重上色筆法描繪花萼。

80. 山茶花 *Camellia*

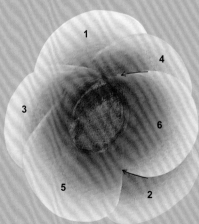
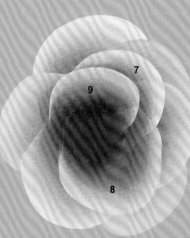
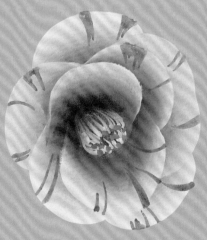

1. 起筆處及收筆處不要畫得太圓，以D/L描繪花瓣。畫筆沾附多一點水分，可避免顏料不均狀況，還可呈現透明感。

2. 花蕊部分隨興地塗滿顏色，以1的方法，重疊描繪剩餘的花瓣，花蕊部分以S/L畫上兩色陰影。

3. 於花瓣加上花脈，完成花蕊。花蕊的根部以S/L畫上陰影。

82. 地中海藍鐘花 *Scilla*

1. 豎直畫筆，自遠側的花瓣依序描繪出中央呈透明狀的花瓣。

2. 以雙重上色筆法畫出近側的尖瓣。

3. 在近側花瓣的單邊輪廓與遠側的花瓣以S/L畫出陰影，完成花蕊。

83. 番紅花 *Crocus*

1. 使用雙重上色筆法將畫筆按壓於紙面，展開筆尖來描繪花瓣。

2. 以雙重上色筆法描繪外翻的花瓣。以細長的筆畫來描繪葉子。

3. 以1的方式描繪近側的花瓣，完成花蕊。沿著花的根部與近側的花瓣，各自在花蕊部以S/L畫上陰影。

76. 三色堇 *Pansy* ## 77. 紫堇花 *Viola*

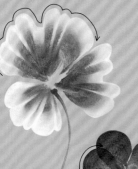

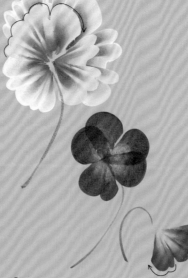

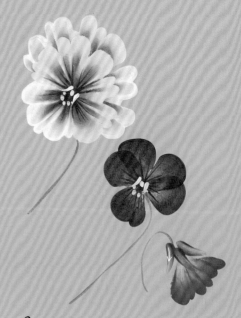

1. 全部以D/L筆畫描繪花瓣。畫筆上下移動，描繪三色堇與橫向寬幅不一的花瓣，呈現有大有小的樣子。左下的花瓣再次重疊一筆畫。以圓瓣筆畫描繪紫堇花，等待乾燥後再進行重疊。

2. 以1的方式描繪三色堇近側的花瓣及橫向的剩餘花瓣。

3. 描繪出花脈。三色堇請沿著花瓣描繪，使花瓣輪廓更加鮮明，完成花蕊後，再以一筆畫繪上花萼。

Arrangement
winter

參考使用冬天花朵來裝飾的作品，
來描繪出自己喜歡的花朵吧！

冬日的 JARDIN 提桶

在鍍錫的提桶上，綻放出美麗的冬之花。

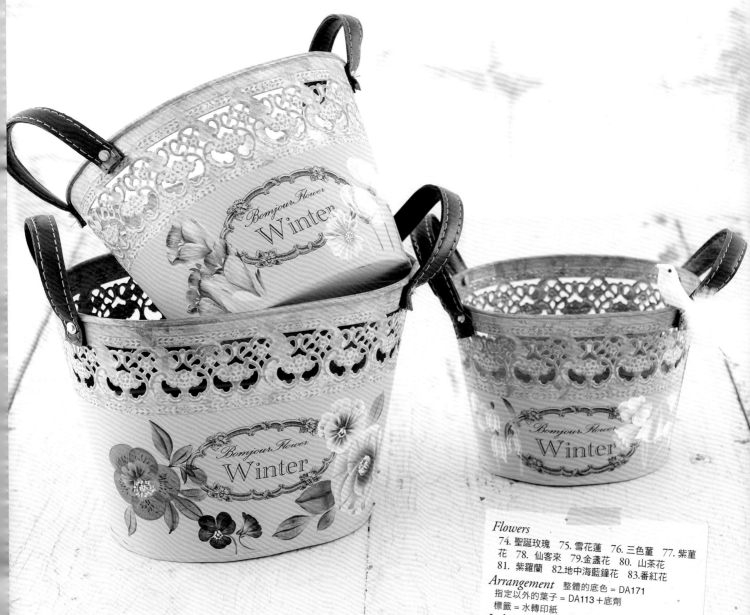

Flowers
74. 聖誕玫瑰　75. 雪花蓮　76. 三色菫　77. 紫菫
花　78. 仙客來　79.金盞花　80. 山茶花
81. 紫羅蘭　82.地中海藍鐘花　83.番紅花
Arrangement　整體的底色 = DA171
指定以外的葉子 = DA113＋底劑
標籤 = 水轉印紙
Label　page83

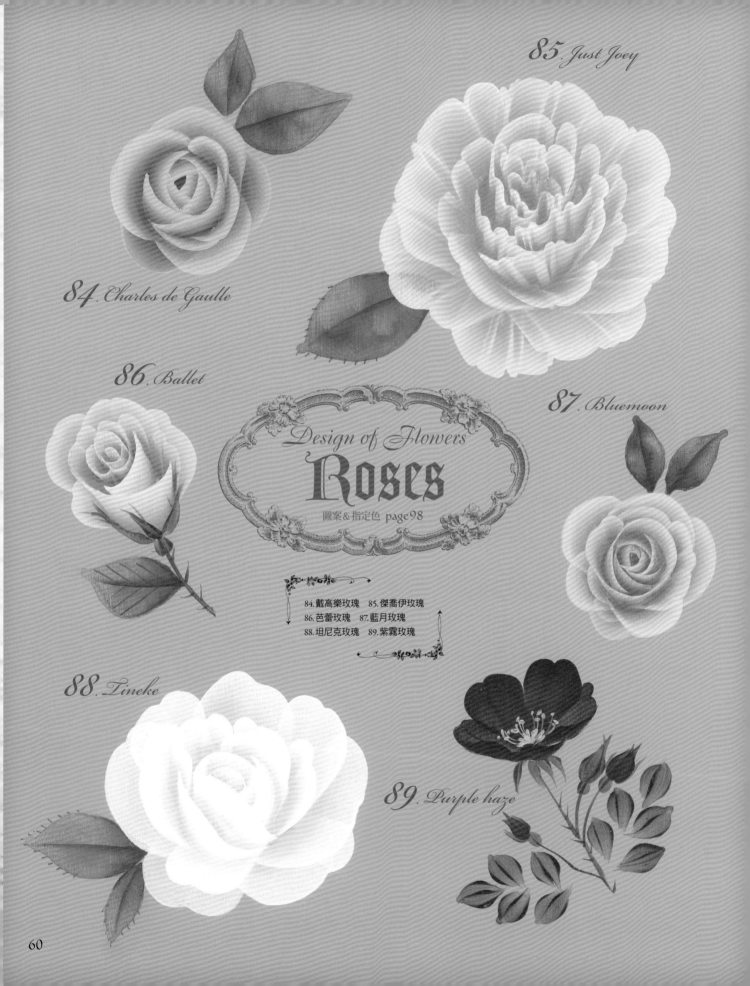

85. *Just Joey*

84. *Charles de Gaulle*

86. *Ballet*

87. *Bluemoon*

Design of Flowers
Roses
圖案&指定色 page98

84. 戴高樂玫瑰　85. 傑喬伊玫瑰
86. 芭蕾玫瑰　87. 藍月玫瑰
88. 坦尼克玫瑰　89. 紫霧玫瑰

88. *Tineke*

89. *Purple haze*

60

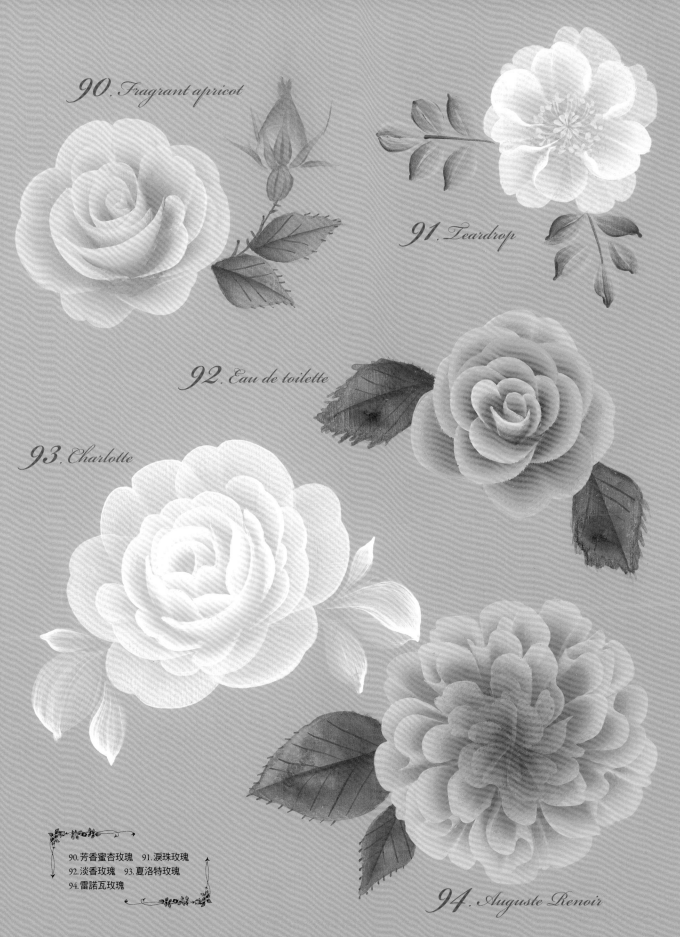

90. *Fragrant apricot*

91. *Teardrop*

92. *Eau de toilette*

93. *Charlotte*

90.芳香蜜杏玫瑰　91.淚珠玫瑰
92.淡香玫瑰　93.夏洛特玫瑰
94.雷諾瓦玫瑰

94. *Auguste Renoir*

85. 傑喬伊玫瑰 *Just Joey*

1. 筆畫筆沾附多一點水分，以 D/L描繪出帶有透明感的第一層花瓣。畫筆上下移動，繪出寬幅不一，有大有小的花瓣。

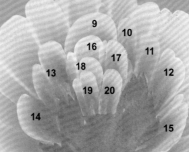

2. 畫至第20片時，隨興地塗滿花蕊部分。描繪花朵的中央部位時，畫筆可選用較小的尺寸，以方便作畫。

3. 花瓣較複雜的部分，若分不清楚時，可一邊複寫圖案一邊描繪。

88. 坦尼克玫瑰 *Tineke*

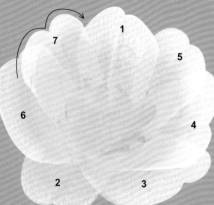

1. 筆畫筆沾附多一點水分，以D/L描繪出帶有透明感的第一層花瓣。畫至第7片時，隨興地塗滿花蕊部分。

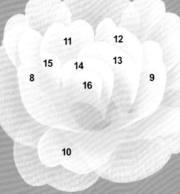

2. 複寫圖案，從第8片開始描繪。

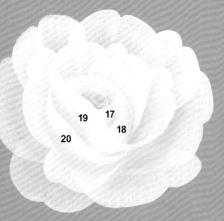

3. 花蕊部分以S/L畫出陰影。

84. 戴高樂玫瑰 *Charles de Gaulle*

1. 以D/L短筆畫描繪花瓣。起筆與收筆幾乎維持平行。隨興地塗滿花蕊部分。

2. 自第6片開始描繪花心的花瓣。使用尺寸較小的畫筆，以D/L畫出U字筆畫。起筆時慢慢地下筆描繪，筆畫才不會過粗。

3. 自第14片開始以1的方式描繪花瓣。若第14片難以一筆畫描繪，分成幾筆進行亦可。

86. 芭蕾玫瑰 *Ballet*

1. 畫筆沾附多一點水分，以D/L描繪出帶有透明感的花瓣。

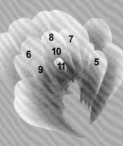

2. 描繪花朵的中央部位時，畫筆可選用較小尺寸，以方便作畫。

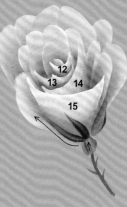

3. 自第12片開始花房部分，使用不呈現透明感的濃度以D/L描繪，更能加強立體感。使用一筆畫描繪花萼。

87. 藍月玫瑰 *Bluemoon*

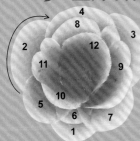

1. 使用D/L以C筆畫描繪花瓣。第9,11片畫筆上下移動，畫出花瓣。隨興地塗滿花蕊部分。

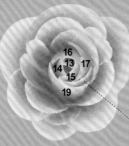

2. 自第13片開始，使用尺寸較小的畫筆，花蕊部分使用筆尖以D/L描繪出U字。

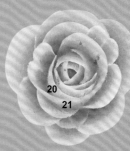

3. 第21片的花房部分，使用尺寸小的畫筆描繪，若顏料溢出，請以棉花棒擦拭。

92. 淡香玫瑰 *Eau de toilette*

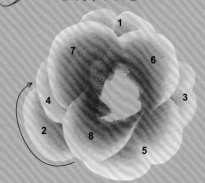

1. 將D/L畫筆沾滿顏料後，畫筆上下移動，使用C型筆畫描繪花瓣，請注意顏色不可偏白。

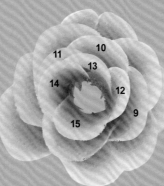

2. 花瓣較為複雜時，可以先複寫圖案後再上色。

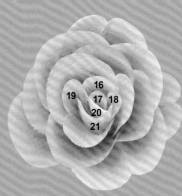

3. 20至21片的花房部分，以筆尖畫出U形，若顏料溢出，請以棉花棒擦拭。

89. 紫霧玫瑰 *Purple haze*

 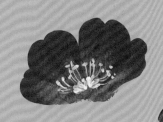

1. 像畫心形的筆順，以D/L描繪出遠側的花瓣。

2. 完成花蕊。以兩筆畫描繪花苞。

3. 近側花瓣的捲起部分，請沾取多一點顏料，在單邊多上幾層，描繪出立體感。再完成花萼及葉子。

90. 芳香蜜杏玫瑰 *Fragrant apricot*

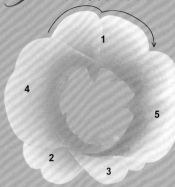 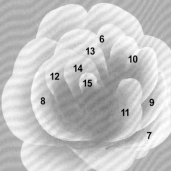 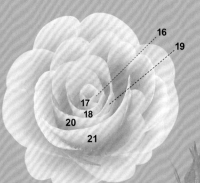

1. 筆畫筆沾附多一點水分，以D/L畫筆上下移動，描繪出帶有透明感的花瓣。 重疊部分待乾燥後描繪。完成後以2筆畫描繪花萼。

2. 花瓣較為複雜時，可以將圖案複寫後再上色。花瓣的前緣以S/L畫上大範圍的陰影。

3. 第21片的花房部分，即使使用尺寸小的畫筆，顏料還是會溢出，使用棉花棒擦取。以一筆畫描繪花苞上的花萼。

91. 淚珠玫瑰 *Teardrop*

 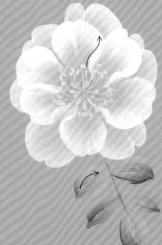

1. 畫筆沾附多一點水分，以畫心形的方式使用D/L描繪出帶有透明感的花瓣。

2. 畫待乾燥後，以1的方法描繪近側的花瓣。

3. 花蕊部分以S/L畫出陰影後，在內緣描繪出花瓣捲起的模樣。以雙重上色筆法描繪葉子。最後完成花蕊。

93. 夏洛特玫瑰 *Charlotte*

（花朵插圖，標示數字 1、5、6、3、4、2）

1. 畫筆沾附多一點水分，以 D/L畫筆上下移動的方式，描繪出帶有透明感的花瓣。重疊部分待乾燥後再進行描繪。

（花朵插圖，標示數字 23、22、27、24、26、25、28）

3. 自第22片開始的花房部分，使用不呈現透明感的濃度，並以D/L描繪，呈現立體感。

2. 花瓣較為複雜時，可以複寫圖案後再進行上色。

（花朵插圖，標示數字 15、18、16、19、20、11、21、10、14、17、9、13、12、7、8）

4. 使用雙重上色畫筆描繪出尖瓣葉子。

94. 雷諾瓦玫瑰 *Auguste Renoir*

（花朵插圖，標示數字 1、2、3、4、10、5、9、6、8、7）

1. 畫筆沾附多一點水分的D/L，畫筆上下移動，描繪出帶有透明感的花瓣。花瓣寬幅不要太過單調一致，作一些變化。

（花朵插圖，標示數字 35、28、34、41、36、33、40、48、49、42、29、47、50、43、46、45、44、37、39、38、30、32、31）

3. 描繪花朵的中央部位時，畫筆可選用較小尺寸方便作畫。

（花朵插圖，標示數字 19、11、20、12、27、21、18、26、22、13、23、17、25、15、14、24、16）

2. 花瓣較為複雜，可以複寫圖案後再進行上色。

Arrangement
Roses

參考使用玫瑰花來裝飾的作品，
描繪出自己喜歡的花朵吧！

A
WEDDING CAKE

貼上實品的蕾絲及緞帶，更增加可愛度。

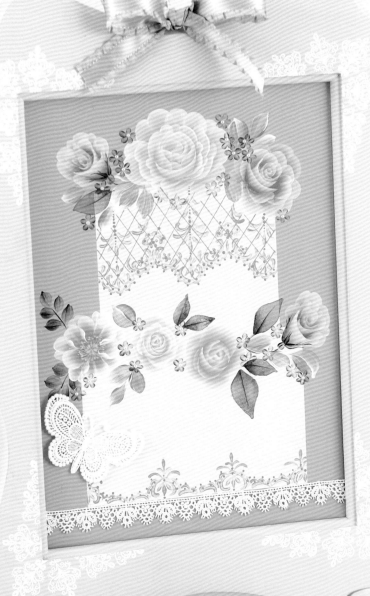

Flowers
84.戴高樂玫瑰　86.芭蕾玫
瑰　87.藍月玫瑰　90.芳香
蜜杏玫瑰　91.淚珠玫瑰
93.夏洛特玫瑰
Arrangement
相框底色 = DA257
中間隔板底色 = DA89
蛋糕底色 = DA164
蛋糕上的蕾絲圖樣 =
DA171＋底劑 （一筆畫）
DA171（直線、圓點）
相框上的蕾絲圖樣 = 印章→
浮雕加工
圖案 & 指定色　page110

　材料／維多利亞式相框　型號 NO8075　Decola Hancoleine　透明印章S　型號DHK-05　皆為Ange

B
玫瑰擺鐘
印刷好的時鐘鐘盤上，描繪上迷人的玫瑰。

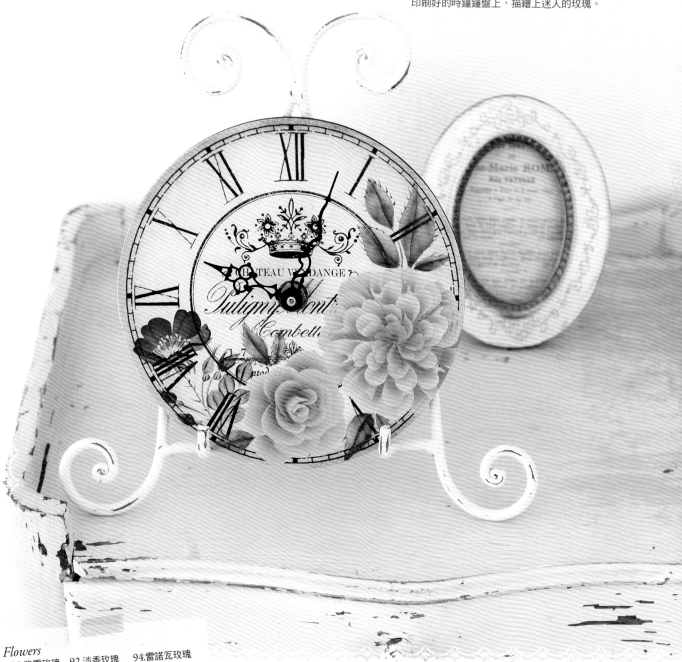

Flowers
　89.紫霧玫瑰　　92.淡香玫瑰　　94.雷諾瓦玫瑰
Arrangement
　整體底色＝透明光滑媒劑（Clear Glaze Medium）
　淡淡地的畫上複寫線條，上色後盡快消去
　鐵架＝DA257　輕輕地作砂紙處理

95. *Thyme*

96. *Saffron*

Design of Flowers

Herbs

圖案 & 指定色　page 100

97. *Catmint*

98. *Lunaria*

100. *Echinacea*

99. *Borage*

95.百里香　96.番紅花（藥用）
97.貓薄荷　98.銀扇草　99.玻璃苣
100.紫錐花

101. Heliotrope

102. Mallow

103. Nasturtium

104. Lavender

105. Salvia guaranitica

101. 天芥菜　102. 錦葵
103. 金蓮花　104. 薰衣草
105. 鼠尾草

95. 百里香 *Thyme*

1. 使用相同顏色以一筆畫描繪葉子與花苞。

2. 以雙重上色筆法描繪花瓣。

3. 各畫出每朵花的花蕊。

96. 番紅花（藥用）*Saffron*

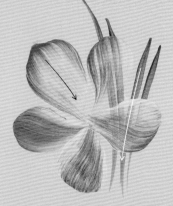 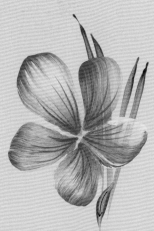 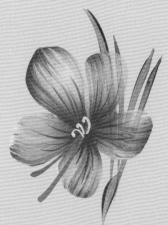

1. 以細長的筆描繪葉子，再使用雙重上色畫筆按壓，使筆尖展開來描繪花瓣。展開畫筆筆尖上色，會使花脈的呈現更加漂亮。

2. 花瓣的根部使用兩色以S/L畫出陰影，注意花脈脈絡，以直線描繪花脈。在葉子的根部畫上一筆。

3. 花蕊部分與花瓣的單邊輪廓以S/L畫出陰影，完成花蕊。

97. 貓薄荷 *Catmint*

1. 使用雙重上色筆法描繪出尖瓣葉子。

2. 豎直畫筆，描繪出中央呈透明狀的花瓣。最下方第4片花瓣，較其他花瓣稍微大一些。

3. 花瓣的根部以S/L畫出陰影，在2中最大的花瓣上畫出點點圖樣。

98. 銀扇草 *Lunaria*

 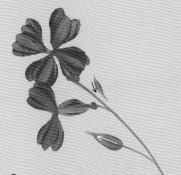 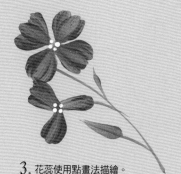

1. 豎直畫筆，以三筆或五筆畫描繪出中央呈透明狀的花瓣。

2. 花瓣的根部以S/L畫出陰影。以一筆畫描繪葉子。

3. 花蕊使用點畫法描繪。

99. 玻璃苣 *Borage*

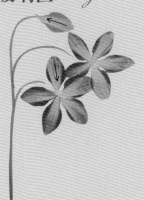 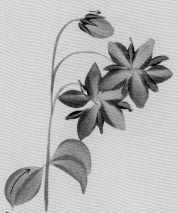 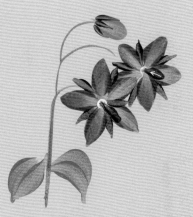

1. 豎直畫筆，描繪出中央呈透明狀的尖瓣花瓣與花苞。

2. 花瓣的前緣以S/L畫出陰影，以一筆畫描繪花萼及葉子。

3. 花蕊以雙頭修正筆的尖頭側沾附顏料，畫上圓點後，以花萼的筆法再補上一筆。

100. 紫錐花 *Echinacea*

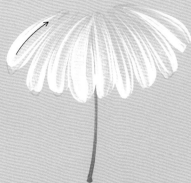 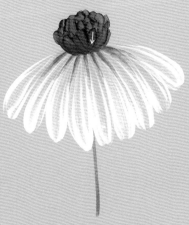 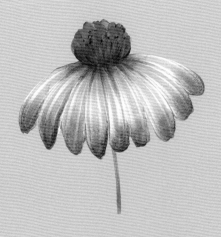

1. 豎直畫筆，以三筆畫描繪出中央呈透明狀的一片花瓣。

2. 花蕊以短筆畫描繪，在花瓣根部、花瓣與花瓣之間以S/L畫出陰影。

3. 花瓣前緣與根部以S/L畫出大範圍的陰影，最後在花蕊的前緣重疊上短筆畫。

101. 天芥菜 *Heliotrope*

1. 以兩筆畫描繪出尖瓣葉子，根部以S/L畫出陰影。

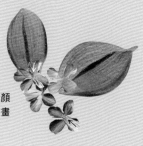

2. 花朵使用混色筆刷帶出顏色變化，豎直筆畫，以短筆畫作雙重上色。

102. 錦葵 *Mallow*

1. 花苞豎直畫筆，中央呈透明狀，以兩筆畫描繪出1片花瓣。

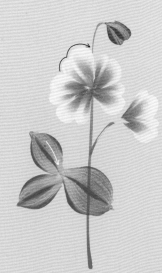

2. 以D/L描繪花瓣。畫筆上下移動，描繪出寬幅不一，有大有小的花瓣。以1的方式描繪葉子，等待乾燥。

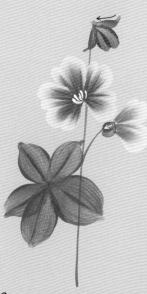

3. 花瓣畫出花脈，完成花蕊。葉子的根部以S/L畫出陰影，以一筆畫描繪花萼。

103. 金蓮花 *Nasturtium*

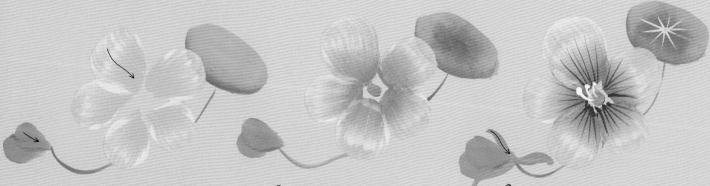

1. 以短筆畫描繪花瓣。稍微扭轉畫筆後收筆。塗上葉子的底色，單邊的輪廓以S/L畫出陰影。

2. 花瓣的根部與葉子中央分別以S/L畫出陰影，再塗上花蕊的底色。

3. 畫出花瓣的花脈及葉脈，完成花蕊。以一筆畫描繪花萼。

104. 薰衣草 *Lavender*

1. 先以兩筆畫畫出開花的花瓣。以一筆畫描繪葉子。

2. 豎直畫筆，以短筆畫畫出中央呈透明狀的花苞。

3. 花苞的根部畫上花萼。

105. 鼠尾草 *Salvia guaranitica*

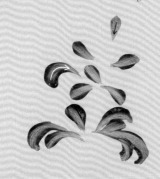

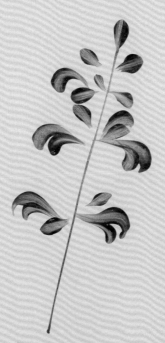
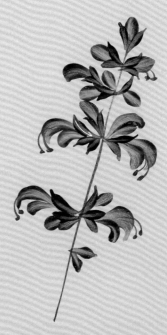

1. 花朵以混色筆刷帶出顏色的變化。

2. 以直線描繪花莖。

3. 以花莖的顏色，描繪出尖瓣花萼。最後完成花蕊。

Arrangement
Herbs

將日常可見的香草來畫在喜愛的器皿上，
彷彿聞得到自然香氣！

Herb Green House
玻璃面請以玻璃專用顏料上色。

Herbs give essence to your life.

Flowers
98.銀扇草　99.玻璃苣　104.薰衣草
105.鼠尾草
Arrangement
鍍錫托盤的底色=DA164→DA171
（海棉上色法）蕾絲圖樣在上了第一色
後，放上模板，再重疊第二色。
文字=水轉印紙
花色的指定　page111
Lettering　page83

香草盛盤

好似將摘下的香草鮮花擺於盤面，設計出優雅的圖樣。

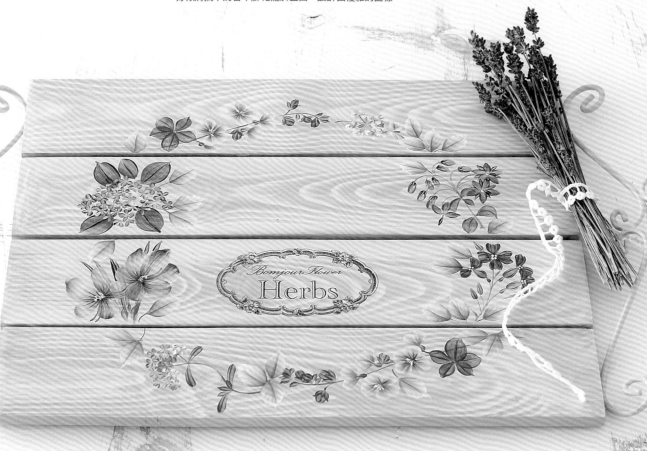

Flowers
　95.百里香　96.番紅花（藥用）　97.貓薄荷　98.銀扇
草　99.玻璃苣　101.天芥菜　102.錦葵
Arrangement
　整體的底色=DA171→DA257（薄塗畫法）
　在乾燥前使用木紋加工製造出木紋的效果。
　標籤=水轉印紙
圖案　page104　　　*Label*　page83

C 香草花盆

在雜貨風鋼材花盆表面，畫上色彩明朗的香草吧！

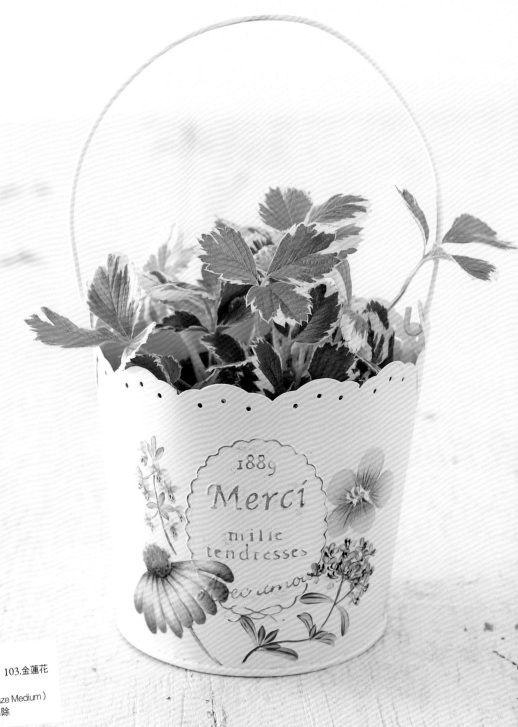

Flowers
95.百里香　97.貓薄荷　100.紫錐花　103.金蓮花
Arrangement
整體底色＝透明光滑媒劑（Clear Glaze Medium）
輕輕地畫上複寫線條，上色後立刻消除

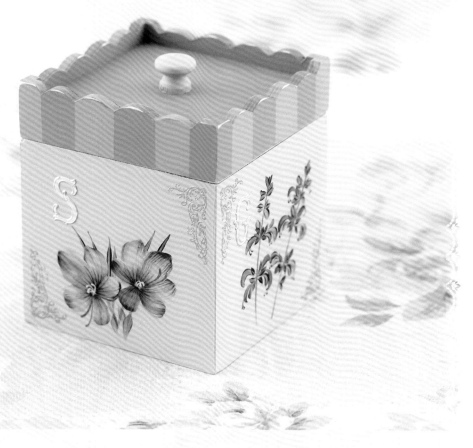

D
Herb Seeds Box

帶給園藝工作樂趣的種子盒。

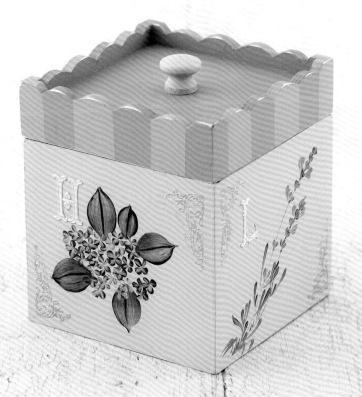

Flowers
　96.番紅花（藥用）　101.天芥菜
　104.薰衣草　105.鼠尾草
Arrangement
　盒蓋底色＝DA178、2543
　圓頭把手與盒身的底色＝DA69
　蕾絲圖樣＝印章→浮雕加工
　字母＝喜歡的紙製浮雕裝飾

How to paint
描繪前的準備作業

基本準備作業

描繪木質素材時，請事先作好以下幾項準備作業再進行描繪。

1. 使用砂紙（400號）進行表面光滑處理，使素材的表面及邊角，整體呈現平滑狀。

2. 使用紙巾擦拭木屑，塗上底劑ALL PURPOSE SEALER<JO SONJAS>。

3. 底劑完全乾燥後，再以較細的砂紙（600號）輕輕地磨平表面。

4. 再次以紙巾擦拭木屑後，塗上整體的底色。

5. 使用複寫紙複寫圖案，在材料及描圖紙中間夾入水消複寫紙（粉土紙）。再以描畫筆進行複寫。

＊ 範例圖樣標有放大比例，請以放大後再使用

本書的繪畫用語

括號內為簡稱。

底色（B） 基材整體的顏色或各部位的底色。
陰影（S） 背對光線，呈現較暗的陰影區塊。
亮區（H） 面對光線，顏色最亮的區塊。

（ア）
薄塗畫法（W） 顏料加入多一點水，薄薄塗上一層的畫法。
S形筆畫 使用扁頭及圓頭的畫筆，畫出「S」的筆法。

（カ）
逗號形筆畫 使用扁頭及圓頭的畫筆，畫出逗號的筆法。

（サ）
側筆雙重上色 畫筆整體沾上顏料後，以筆尖的斜角沾附少許其他顏色。
單邊漸層筆法（S/L） 使用扁頭或斜角畫筆的單邊筆角沾附顏料，在調色盤沾取顏料，描繪出漸層效果。
C形筆畫 使用扁頭及圓頭的畫筆，畫出C形的筆法
模板印刷 鋪上模板，以模板用筆或海棉沾附顏料，輕敲上色的方式。
一筆畫 平滑順暢地移動畫筆，以一筆畫來描繪的筆法。
海棉上色法 將顏料擠在海棉上後，在調色盤抹掉多餘的顏料，以輕按方式來描繪圖樣。

（タ）
兩色漸層筆法（D/L） 使用扁頭或斜角畫筆，兩邊沾附不同色顏料，在調色盤上使畫筆沾滿顏料，描繪出漸層效果。
濕塗上色法 使用薄塗畫法的顏料，在第一層塗色乾燥前，再上第二層的顏料使顏色重疊滲入。
雙重上色筆法 於筆尖沾附第一重顏料後，再上第二重顏色來描繪。
點畫法 使用圓頭畫筆的筆尖及筆尾，或以描畫筆來描繪出圓點圖樣。

（マ）
媒劑（Medium） 被稱為「媒劑」、「觸媒」的溶劑，種類眾多。依種類不同，效果也不同。

顏 料

本書使用Ceramcoat（以4位數作顏色號碼的記號）及Americana（以DA開頭作為顏色號碼的記號）品牌的壓克力顏料。

KAWASHIMA 原創底劑

希望筆跡能清楚地留下，且能描繪出帶有透明感的花瓣，為符合需求而研發出來的底劑。本書與顏料一起使用的底劑皆為此種原創底劑。大多以1:1的比例混合後進行描繪。
因為濃度較高，乾燥後能明顯看出顏料呈現的厚度。

How to make
ALL PURPOSE SEALER萬用底劑（右）與GEL MEDIUM媒劑<Liquitex>（左）以3:1的比例，放入附有拉鍊的袋子，均勻混合後，剪開邊端一角，擠入密封容器中，較方便使用。

❖ 紙類的貼法　使用木質材料時，請先作好以下準備工作再進行描繪。

1. 在貼上薄質紙巾等圖樣紙時，底材的顏色會透出，請先塗上與圖樣紙相襯的底色。若使用厚紙，則可省略此步驟。

2. 對齊好紙的花樣，將底材置於紙張上方，裁切出大於底材的尺寸。

3. 使用薄質紙巾時，將紙面小心地撕下，只使用印有花樣那一面。

4. 於貼合面塗上薄薄一層ALL PURPOSE SEALER萬用底劑<JOSONJAS>將底劑當作膠水使用。

5. 在底劑乾燥之前，自邊端貼上紙張。

6. 薄紙若以手抹平，可能會導致紙張破裂，細小皺摺的地方請以手掌輕輕按壓。

7. 使用吹風機的冷風吹乾。多餘的紙張以砂紙自材料邊角的上方磨平後裁剪。

8. 將皺摺拉平，自中央向外塗上底劑，乾燥後再塗上一層底劑，放置乾燥即完成。

❖ 使用印章的浮雕加工

1. 若無指定色，可使用淡色的印泥，將印章輕壓印泥，沾附墨水。

2. 按壓印章。若為布用的墨水，即使不小心蓋歪，也可以撒上浮雕用粉末，以水拭去後重新製作。

3. 墨水乾燥之前，撒上喜歡顏色的浮雕用粉末，將表面傾斜使粉末掉落。

4. 仔細的清除圖面以外的殘留粉末，再以浮雕用加熱機將粉末融化，圖樣便會浮出。

❖ 濕塗上色的技法

1. 準備各色的圓頭筆，將各畫筆沾取薄塗畫法的顏料。

2. 描出輪廓後，快速塗滿整體。

3. 在乾燥之前，快速將其他顏色的畫筆筆尖上色（濕塗上色）。若是不滿意上色的圖樣，可以沒有沾附顏色的乾燥圓頭畫筆將墨水吸起。

＊乾燥時採自然乾燥，或自較遠處以吹風機乾燥，但以不使顏料流動為原則。

1. 以噴墨印表機在裝飾紙上印出喜歡的圖案，等待乾燥。自然乾燥或吹風機冷風吹乾皆可。

2. 保持通風，距離30cm處噴上水性漆（透明或亮光漆）後，等待乾燥，重覆動作約噴3次。

3. 以剪刀剪出比印刷圖樣稍大的尺寸，在水中浸泡30秒後，貼在喜歡的位置，靜置1分鐘。使表面上的濕度剛好，亦可使膠紙與台紙間的膠更加貼合。

將台紙往上慢慢撕起，使圖案貼合於素材表面上。以橡皮刮刀將殘留的空氣及水分刮除，再以面紙將水分拭乾。

印刷於水轉印紙上，
加入自已喜歡的編排裝飾，增添花朵圖樣的活潑感。

p50

You are the
Love in my heart
The laughter
of my joy
The sweetness
of my day

p59

p76 Herbs give essence to your life.

p59

If we had no Winter, the Spring would not be so Pleasant

p14

Bonjour Flower
Spring

p34

SUMMER
— Flower —
Tea For You

p57

Bonjour Flower
Winter

p18

p77

Bonjour Flower
Herbs

83

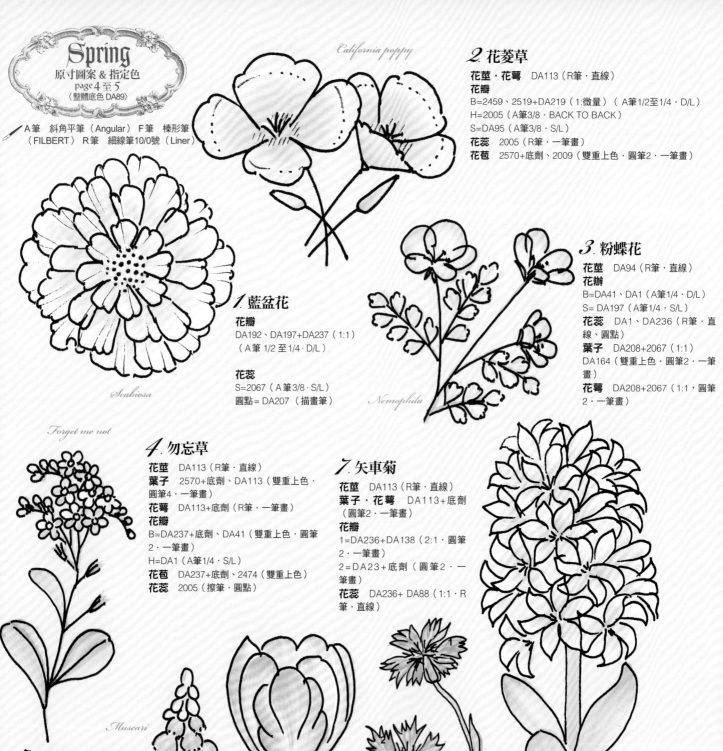

Spring
原寸圖案 & 指定色
page 4 至 5
〈整體底色 DA89〉

A筆　斜角平筆（Angular）　F筆　榛形筆
（FILBERT）　R筆　細線筆10/0號（Liner）

Scabiosa

California poppy

2. 花菱草
花莖・花萼　DA113（R筆・直線）
花瓣
B=2459、2519+DA219（1:微量）（ A筆1/2至1/4・D/L）
H=2005（A筆3/8・BACK TO BACK）
S=DA95（A筆3/8・S/L）
花蕊　2005（R筆・一筆畫）
花苞　2570+底劑、2009（雙重上色・圓筆2・一筆畫）

3. 粉蝶花
花莖　DA94（R筆・直線）
花瓣
B=DA41、DA1（A筆1/4・D/L）
S= DA197（A筆1/4・S/L）
花蕊　DA1、DA236（R筆・直線、圓點）
葉子　DA208+2067（1:1）
DA164（雙重上色・圓筆2・一筆畫）
花萼　DA208+2067（1:1，圓筆2・一筆畫）

1. 藍盆花
花瓣
DA192、DA197+DA237（1:1）
（A筆 1/2 至 1/4・D/L）

花蕊
S=2067（A筆3/8・S/L）
圓點= DA207（描畫筆）

Nemophila

Forget me not

4. 勿忘草
花莖　DA113（R筆・直線）
葉子　2570+底劑、DA113（雙重上色・圓筆4・一筆畫）
花萼　DA113+底劑（R筆・一筆畫）
花瓣
B=DA237+底劑、DA41（雙重上色・圓筆2・一筆畫）
H=DA1（A筆1/4・S/L）
花苞　DA237+底劑、2474（雙重上色）
花蕊　2005（擦筆・圓點）

7. 矢車菊
花莖　DA113（R筆・直線）
葉子・花萼　DA113+底劑（圓筆2・一筆畫）
花瓣
1=DA236+DA138（2:1・圓筆2・一筆畫）
2=DA23+底劑（圓筆2・一筆畫）
花蕊　DA236+ DA88（1:1・R筆・直線）

Hyacinth

5. 串鈴花
花莖　DA94（W・圓筆2・直線）
葉子　2570+底劑、DA113（雙重上色・圓筆4・一筆畫）
花房
B=DA197+底劑（圓筆2・一筆畫）
S1=DA41（A筆1/4・S/L）
S2=DA236（A筆1/4・S/L）
圓點= DA164（描畫筆）
花苞　DA197+底劑、DA207（雙重上色・圓筆2・一筆畫）

Muscari

Tulip

6. 鬱金香
花莖　2009（R筆・直線）
花瓣
B= DA32+ DA1（1:1）、DA276（雙重上色・F筆8・一筆畫）
S=2067（A筆3/8・S/L）

Cornflower

花莖　DA94
（W・圓筆2・直線）
葉子
B=2570+底劑、2009（雙重上色）
S=DA88（A筆3/8・S/L）

8. 風信子
花瓣
B=2474+底劑、DA192（雙重上色・一筆畫）
S=DA276（A筆1/4・S/L）
花蕊　2005（R筆・一筆畫）

84

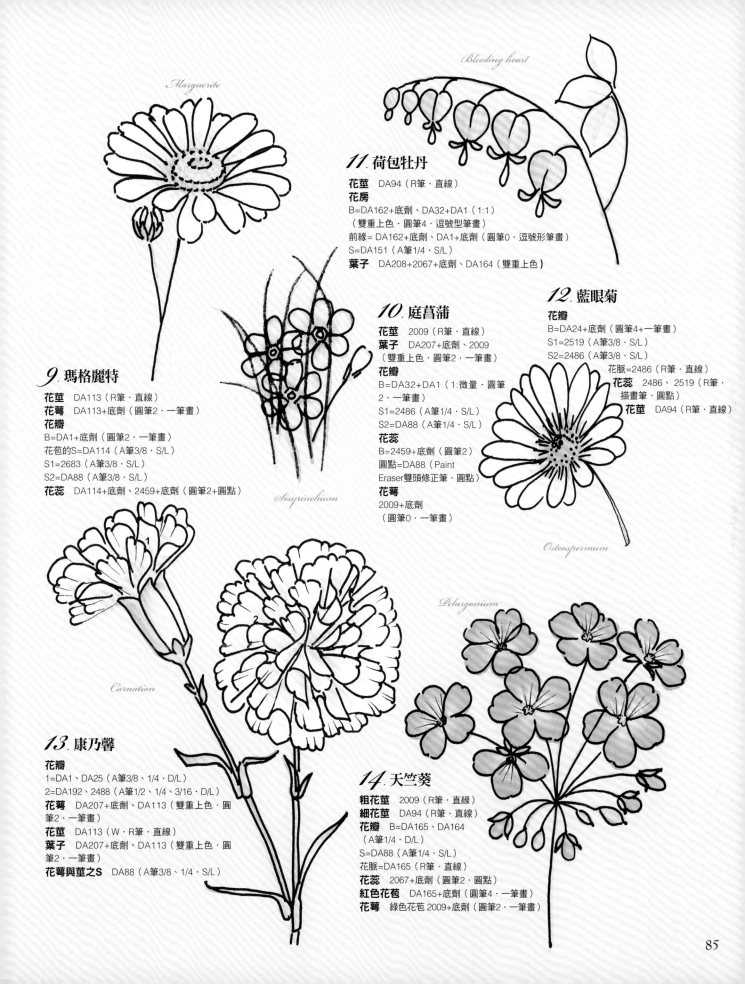

11. 荷包牡丹

花莖　DA94（R筆・直線）
花房
B=DA162+底劑、DA32+DA1（1:1）
（雙重上色・圓筆4・逗號型筆畫）
前緣= DA162+底劑、DA1+底劑（圓筆0・逗號形筆畫）
S=DA151（A筆1/4・S/L）
葉子　DA208+2067+底劑、DA164（雙重上色）

12. 藍眼菊

花瓣
B=DA24+底劑（圓筆4+一筆畫）
S1=2519（A筆3/8・S/L）
S2=2486（A筆3/8・S/L）
花脈=2486（R筆・直線）
花蕊　2486、2519（R筆・描畫筆・圓點）
花莖　DA94（R筆・直線）

10. 庭菖蒲

花莖　2009（R筆・直線）
葉子　DA207+底劑、2009
（雙重上色・圓筆2・一筆畫）
花瓣
B=DA32+DA1（1:微量・圓筆2・一筆畫）
S1=2486（A筆1/4・S/L）
S2=DA88（A筆1/4・S/L）
花蕊
B=2459+底劑（圓筆2）
圓點=DA88（Paint Eraser雙頭修正筆・圓點）
花萼
2009+底劑
（圓筆0・一筆畫）

9. 瑪格麗特

花莖　DA113（R筆・直線）
花萼　DA113+底劑（圓筆2・一筆畫）
花瓣
B=DA1+底劑（圓筆2・一筆畫）
花苞的S=DA114（A筆3/8・S/L）
S1=2683（A筆3/8・S/L）
S2=DA88（A筆3/8・S/L）
花蕊　DA114+底劑、2459+底劑（圓筆2+圓點）

13. 康乃馨

花瓣
1=DA1、DA25（A筆3/8、1/4・D/L）
2=DA192、2488（A筆1/2、1/4、3/16・D/L）
花萼　DA207+底劑、DA113（雙重上色・圓筆2・一筆畫）
花莖　DA113（W・R筆・直線）
葉子　DA207+底劑、DA113（雙重上色・圓筆2・一筆畫）
花萼與莖之S　DA88（A筆3/8、1/4・S/L）

14. 天竺葵

粗花莖　2009（R筆・直線）
細花莖　DA94（R筆・直線）
花瓣　B=DA165、DA164
（A筆1/4・D/L）
S=DA88（A筆1/4・S/L）
花脈=DA165（R筆・直線）
花蕊　2067+底劑（圓筆2・圓點）
紅色花苞　DA165+底劑（圓筆4・一筆畫）
花萼　綠色花苞 2009+底劑（圓筆2・一筆畫）

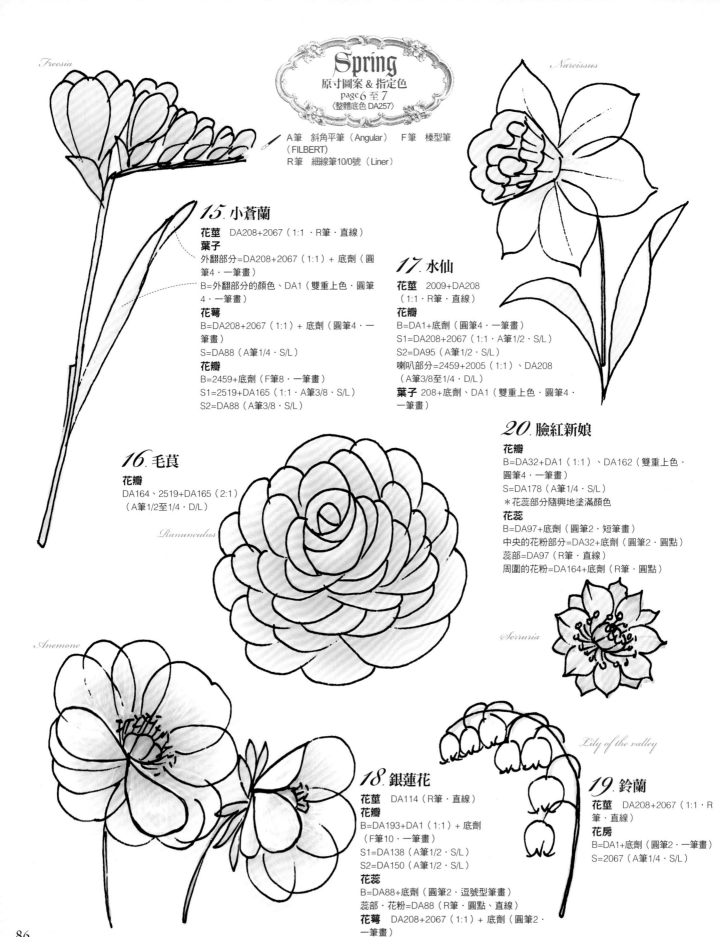

Freesia

Narcissus

A筆 斜角平筆（Angular） F筆 榛型筆
（FILBERT）
R筆 細線筆10/0號（Liner）

15. 小蒼蘭

花莖 DA208+2067（1:1．R筆．直線）
葉子
外翻部分=DA208+2067（1:1）+ 底劑（圓
筆4．一筆畫）
B=外翻部分的顏色、DA1（雙重上色．圓筆
4．一筆畫）
花萼
B=DA208+2067（1:1）+ 底劑（圓筆4．一
筆畫）
S=DA88（A筆1/4．S/L）
花瓣
B=2459+底劑（F筆8．一筆畫）
S1=2519+DA165（1:1．A筆3/8．S/L）
S2=DA88（A筆3/8．S/L）

17. 水仙

花莖 2009+DA208
（1:1．R筆．直線）
花瓣
B=DA1+底劑（圓筆4．一筆畫）
S1=DA208+2067（1:1．A筆1/2．S/L）
S2=DA95（A筆1/2．S/L）
喇叭部分=2459+2005（1:1）、DA208
（A筆3/8至1/4．D/L）
葉子 208+底劑、DA1（雙重上色．圓筆4．
一筆畫）

16. 毛茛

花瓣
DA164、2519+DA165（2:1）
（A筆1/2至1/4．D/L）

Ranunculus

20. 臉紅新娘

花瓣
B=DA32+DA1（1:1）、DA162（雙重上色．
圓筆4．一筆畫）
S=DA178（A筆1/4．S/L）
＊花蕊部分隨興地塗滿顏色
花蕊
B=DA97+底劑（圓筆2．短筆畫）
中央的花粉部分=DA32+底劑（圓筆2．圓點）
蕊部=DA97（R筆．直線）
周圍的花粉=DA164+底劑（R筆．圓點）

Serruria

Anemone

Lily of the valley

18. 銀蓮花

花莖 DA114（R筆．直線）
花瓣
B=DA193+DA1（1:1）+ 底劑
（F筆10．一筆畫）
S1=DA138（A筆1/2．S/L）
S2=DA150（A筆1/2．S/L）
花蕊
B=DA88+底劑（圓筆2．逗號型筆畫）
蕊部．花粉=DA88（R筆．圓點、直線）
花萼 DA208+2067（1:1）+ 底劑（圓筆2．
一筆畫）

19. 鈴蘭

花莖 DA208+2067（1:1．R
筆．直線）
花房
B=DA1+底劑（圓筆2．一筆畫）
S=2067（A筆1/4．S/L）

21. 繡線菊

花莖　DA113（R筆・直線）

花瓣・花苞　DA1（圓筆2・一筆畫・描畫
筆・圓點）

枝　DA114（R筆・直線）

葉子　DA113+底劑
（圓筆4・一筆畫）

Spiraea

Sweet pea

23. 罌粟

花莖　DA208+2009（1:1・R筆・直線）

花瓣　DA 265、2538（W・A筆1/2・D/L）

花蕊
B=2459+底劑（圓筆0・短筆畫）
蕊部・花粉=2459
（R筆・直線、圓點）

Poppy

22. 麝香豌豆

花莖　DA208+2067（1:1・R筆・直線）

花瓣　DA276、DA1（A筆3/8・D/L）

花萼　DA208+2067（1:1）+ 底劑
（圓筆0、一筆畫）

Wisteria

24. 油菜花

花莖　DA208+2067
（1:1・R筆・直線）

含種子部分
DA208+2067（1:1）+
底劑（圓筆2・一筆畫）

花瓣
B=2459+底劑
（圓筆2・一筆畫）
S=2411（A筆1/4・S/L）
花苞的S=DA208
（A筆1/4・S/L）
H=DA1（A筆1/4・S/L）

花蕊　2005（描畫筆・圓
點）

Brassica napus

Cirsium

25. 薊花

花莖　DA208+2009
（1:1・R筆・直線）

葉子　DA113+底劑
（圓筆2・一筆畫）

花萼
B=DA208+底劑（圓筆
4・一筆畫）
刺=DA113（圓筆2・
一筆畫）
S1=2411（A筆1/4・S/
L）＊放入上側
S2= DA113（A筆1/4・
S/L）＊放入下側

花瓣　DA150+底劑、
DA140+底劑（圓筆0・
一筆畫）

26. 紫藤花

花莖　2533（R筆・直線）

葉子　2095+底劑（圓筆4一筆畫）

花瓣
B=DA68+底劑、DA197、2683、2047
（雙重上色・圓筆4・一筆畫）
＊與底劑的混色，取各單色作顏色變化
來描繪
S=2411（A筆1/4・S/L）
深色的花瓣=DA68+底劑、DA150
（雙重上色・圓筆4・一筆畫）

花萼　2095+底劑（R筆・一筆畫）

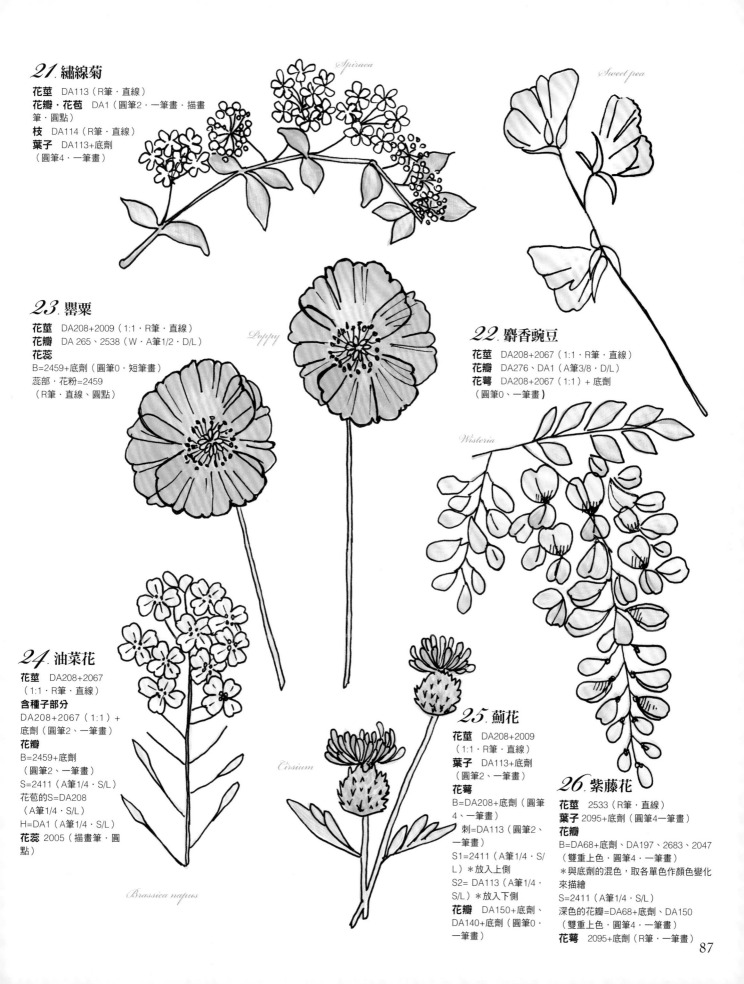

Summer
原寸圖案 & 指定色
page 20 至 21
〈整體底色 DA111〉

A筆　斜角平筆（Angular）　F筆　榛形筆
（FILBERT）　R筆　細線筆10/0號（Liner）

Lavatera

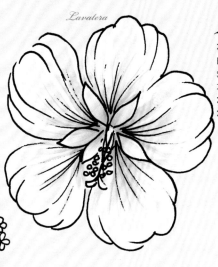

28. 花葵

花瓣
B＝DA1+底劑（F筆6・一筆畫）
S＝2538（A筆3/8・S/L）
花脈＝2538（R筆・直線）
花萼　DA208、DA1（雙重上色・圓筆4・一筆畫）
花蕊　2005（R筆・一筆畫・描畫筆・圓點）

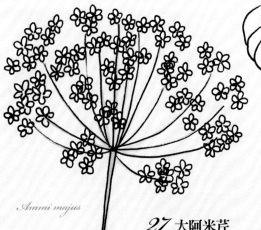

Ammi majus

27. 大阿米芹

花莖　DA106（R筆・直線）
花瓣　DA1（雙頭修正筆）

Sunflower

29. 向日葵

葉子
B＝DA208+2067（1:微量）
DA164（雙重上色・圓筆4・一筆畫）
S＝DA88（A筆3/8・S/L）＊根部與中
央的葉脈部
花瓣
B＝DA164+底劑（圓筆2・一筆畫）
S1＝2002（A筆3/8・S/L）
S2＝2102（A筆3/8・S/L）
花蕊
B1＝DA88+底劑（圓筆4）＊塗圖點
B2＝2459+底劑（圓筆2・一筆畫）
花粉＝DA58（描畫筆・圓點）

Gaura

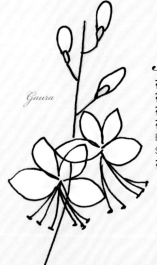

30. 山桃草

花莖　　DA106（R筆・直線）
花瓣　　DA1+底劑（圓筆4・一筆畫）
花蕊　　DA1（R筆・直線・圓點）
花苞
B＝DA1+底劑（圓筆4・一筆畫）
S＝2067（A筆1/4・S/L）
花萼

Silene

31. 百子蓮

花莖　DA106（R筆・直線）
花瓣
B＝DA1+（圓筆4・逗號形筆畫）
S＝2047（A筆1/4・S/L）
花苞　DA1+底劑、2047（雙重上色・圓筆4・一筆畫）
花蕊　DA95（R筆・直線・圓點）

Agapanthus

32. 白花蠅子草

花莖　DA106（R筆・直線）
花瓣
B・喇叭部＝DA1+底劑（圓筆4・一筆畫）
S＝2067（A筆3/48・S/L）
花蕊　DA1（雙頭修正筆）

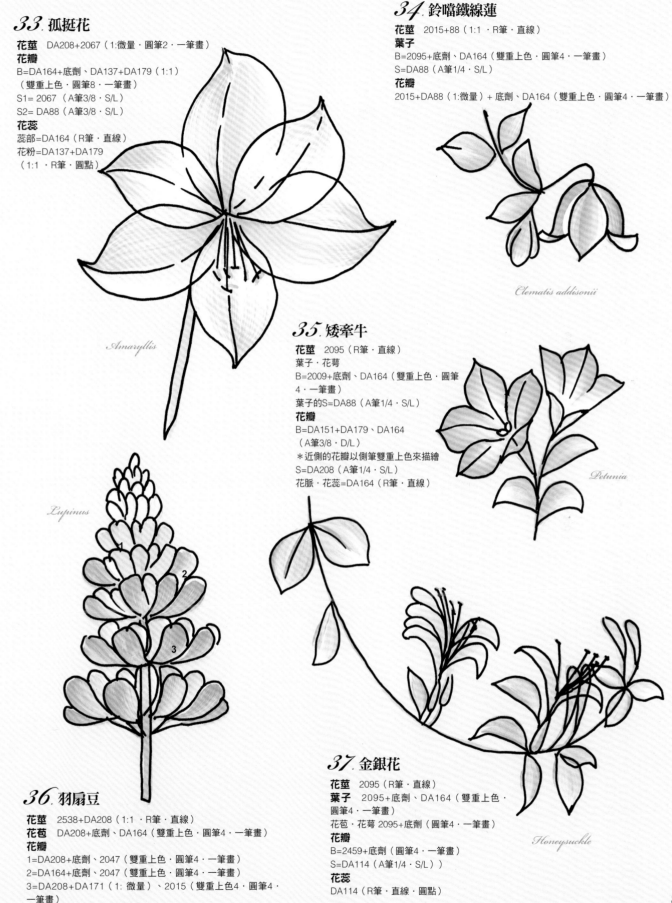

33. 孤挺花

花莖 DA208+2067（1:微量・圓筆2・一筆畫）
花瓣
B=DA164+底劑、DA137+DA179（1:1）
（雙重上色・圓筆8・一筆畫）
S1= 2067 （A筆3/8・S/L）
S2= DA88（A筆3/8・S/L）
花蕊
蕊部=DA164（R筆・直線）
花粉=DA137+DA179
（1:1・R筆・圓點）

Amaryllis

34. 鈴噹鐵線蓮

花莖 2015+88（1:1・R筆・直線）
葉子
B=2095+底劑、DA164（雙重上色・圓筆4・一筆畫）
S=DA88（A筆1/4・S/L）
花瓣
2015+DA88（1:微量）+底劑、DA164（雙重上色・圓筆4・一筆畫）

Clematis addisonii

35. 矮牽牛

花莖 2095（R筆・直線）
葉子・花萼
B=2009+底劑、DA164（雙重上色・圓筆4・一筆畫）
葉子的S=DA88（A筆1/4・S/L）
花瓣
B=DA151+DA179、DA164（A筆3/8・D/L）
＊近側的花瓣以側筆雙重上色來描繪
S=DA208（A筆1/4・S/L）
花脈・花蕊=DA164（R筆・直線）

Petunia

Lupinus

36. 羽扇豆

花莖 2538+DA208（1:1・R筆・直線）
花苞 DA208+底劑、DA164（雙重上色・圓筆4・一筆畫）
花瓣
1=DA208+底劑、2047（雙重上色・圓筆4・一筆畫）
2=DA164+底劑、2047（雙重上色・圓筆4・一筆畫）
3=DA208+DA171（1:微量）、2015（雙重上色4・圓筆4・一筆畫）
＊以覆蓋2的花瓣方式來描繪

37. 金銀花

花莖 2095（R筆・直線）
葉子 2095+底劑、DA164（雙重上色・圓筆4・一筆畫）
花苞・花萼 2095+底劑（圓筆4・一筆畫）
花瓣
B=2459+底劑（圓筆4・一筆畫）
S=DA114（A筆1/4・S/L）
花蕊
DA114（R筆・直線・圓點）

Honeysuckle

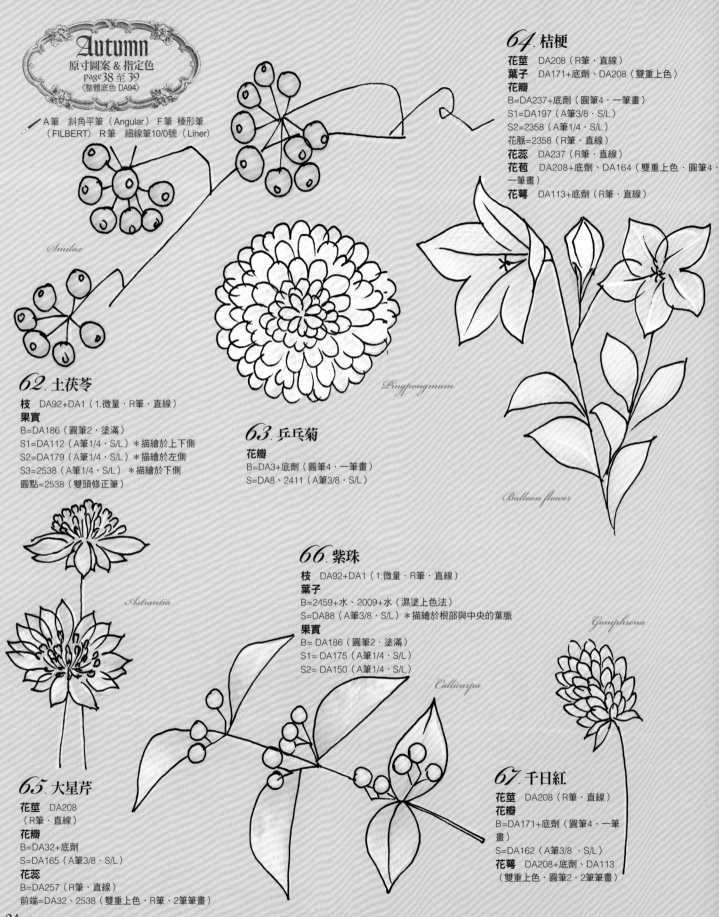

A筆　斜角平筆（Angular）　F筆　榛形筆
（FILBERT）　R筆　細線筆10/0號（Liner）

Smilax

64. 桔梗

花莖　　DA208（R筆・直線）
葉子　　DA171+底劑、DA208（雙重上色）
花瓣
B=DA237+底劑（圓筆4・一筆畫）
S1=DA197（A筆3/8・S/L）
S2=2358（A筆1/4・S/L）
花脈=2358（R筆・直線）
花蕊　　DA237（R筆・直線）
花苞　　DA208+底劑、DA164（雙重上色・圓筆4・
一筆畫）
花萼　　DA113+底劑（R筆・直線）

62. 土茯苓

枝　　DA92+DA1（1:微量・R筆・直線）
果實
B=DA186（圓筆2・塗滿）
S1=DA112（A筆1/4・S/L）＊描繪於上下側
S2=DA179（A筆1/4・S/L）＊描繪於左側
S3=2538（A筆1/4・S/L）＊描繪於下側
圓點=2538（雙頭修正筆）

63. 乒乓菊

花瓣
B=DA3+底劑（圓筆4・一筆畫）
S=DA8、2411（A筆3/8・S/L）

Pingpongmum

Balloon flower

Astrantia

66. 紫珠

枝　　DA92+DA1（1:微量・R筆・直線）
葉子
B=2459+水、2009+水（濕塗上色法）
S=DA88（A筆3/8・S/L）＊描繪於根部與中央的葉脈
果實
B= DA186（圓筆2・塗滿）
S1= DA175（A筆1/4・S/L）
S2= DA150（A筆1/4・S/L）

Gomphrena

Callicarpa

65. 大星芹

花莖　　DA208
（R筆・直線）
花瓣
B=DA32+底劑
S=DA165（A筆3/8・S/L）
花蕊
B=DA257（R筆・直線）
前端=DA32、2538（雙重上色・R筆・2筆筆畫）

67. 千日紅

花莖　　DA208（R筆・直線）
花瓣
B=DA171+底劑（圓筆4・一筆
畫）
S=DA162（A筆3/8・S/L）
花萼　　DA208+底劑、DA113
（雙重上色・圓筆2・2筆筆畫）

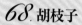

Lespedeza

69. 瞿麥

花莖　DA208（R筆・直線）
花苞・葉子　DA208+底劑、
DA113（雙重上色・圓筆2・一筆畫）
花瓣
B=DA140、DA164（A筆1/4・D/L）
S=DA88（A筆1/4・D/L）
花蕊　DA164（R筆・直線・圓點）

Dianthus superbus

68. 胡枝子

花莖　2442（R筆・直線）
葉子
B=2442+底劑、DA164（雙重上色・圓筆4・一筆畫）
S=88（A筆1/4・S/L）＊描繪於根部與中央的葉脈
花瓣
B=DA276+底劑、DA164
（雙重上色・圓筆4・一筆畫）
S=DA140（A筆1/4・S/L）
花蕊　DA1+底劑（圓筆2・一筆畫）
花苞　2442+底劑、DA164（雙重上色・圓筆4・一筆畫）

Anemone hupehensis

70. 秋牡丹

花莖　DA208（R筆・直線）
葉子　DA208+底劑、DA164（雙重上
色・圓筆4・一筆畫）
花苞
B=DA164+底劑（圓筆4・一筆畫）
S=2067（A筆1/4・S/L）＊描繪於根部
花瓣
B=DA164+底劑（F筆8・一筆畫）
S=2067（A筆3/8・S/L）
花蕊
B=DA208（圓筆2）
S=2009（A筆1/4・S/L）
蕊部・花粉=2459（R筆・直線・圓點）

71. 石蒜

花莖　DA298+2533（1:1・R筆・直線）
花瓣
B=DA112+底劑、DA137（雙重上色・圓筆4・
一筆畫）
S=DA88（A筆1/4・D/L）
花蕊　DA137（R筆・直線・圓點）

Lycoris radiate

Craspedia

72. 金槌花

花莖　DA208+2533（1:1・R筆・
直線）
花朵
B1=2411+底劑（圓筆4）
B2=2005（雙頭修正筆・圓點）
S=2002（A筆3/8・S/L）

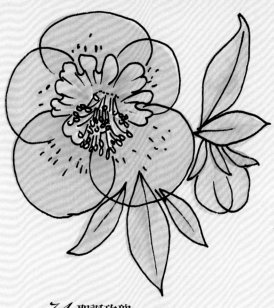

Christmas rose

A筆 斜角平筆（Angular）
F筆 榛形筆（FILBERT）
R筆 細線筆10/0號（Liner）

Erythronium

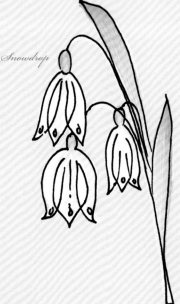

Snowdrop

75. 雪花蓮
花莖 2570（R筆・直線）
花瓣
B＝DA1+底劑（圓筆4・一筆畫）
S・花紋＝2067（A筆1/4・S/L、R筆・圓點）
花萼 DA113+底劑（圓筆2・一筆畫）
葉子 2570+底劑、DA113
（雙重上色・圓筆4・一筆畫）

74. 聖誕玫瑰
花瓣
B＝DA162、2538（A筆5/8至1/2・D/L）
花紋＝2538（R筆・圓點）
花苞
DA162+底劑、DA186（雙重上色・圓筆4・一筆畫）
花蕊
花瓣＝DA162+DA186（1:1）、2538（A筆3/16・D/L）
蕊部・花粉＝2553（R筆・直線・圓點）
葉子
B＝DA113+水、2008+水（圓筆4・濕塗上色法）
S＝DA88（A筆1/4・S/L）＊描繪於中央的葉脈
花萼 DA113+底劑（圓筆2・一筆畫）

73. 豬牙花
花莖 DA114（R筆・直線）
花瓣
B＝2553+底劑（圓筆4・一筆畫）
S1＝2459（A筆1/4・S/L）
S2＝DA95（A筆1/4・S/L）
花蕊 2553（R筆・直線・圓點）
葉子
B＝DA113+水、2002+水（圓筆4・濕塗上色法）
S＝DA88（A筆3/8・S/L）。描繪於根部於中央的葉脈。

78. 仙客來
花莖 DA114（R筆・直線）
花瓣
B＝DA192+底劑（F筆8・一筆畫）
S1＝DA140（A筆3/8・S/L）
S2＝DA88（A筆1/4・S/L）

77. 紫菫花
花莖 DA113（R筆・直線）
花萼 DA113（圓筆2・一筆畫）
花瓣
正面＝2538、DA140（A筆1/4・D/L）
花脈＝2538（R筆・直線）
橫向＝2486、2459（A筆1/4・D/L）
花蕊 與76三色菫相同

Pansy

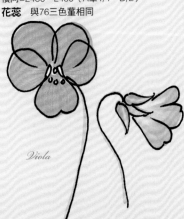

Viola

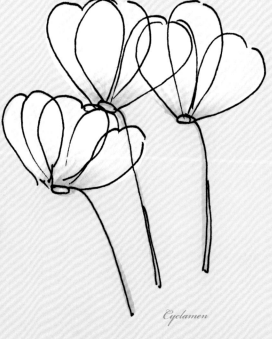

76. 三色菫
花莖 DA113（R筆・直線）
花瓣
下層＝2553、2538（A筆3/8・D/L）
上層＝DA237、2538（A筆1/4・D/L）
H＝2459（A筆1/4・D/L）
＊描繪於喜歡部位的花瓣前緣
花脈＝2538（R筆・直線）
花蕊 2553、2570、2459（R筆・一筆畫・圓點）

Cyclamen

79. 金盞花

花瓣
B=2553+底劑（圓筆4・一筆畫）
S=2519、DA88（A筆3/8・S/L）
花蕊 2553（描畫筆・圓點）
花莖 2570、2067（R筆・直線）

Calendula

80. 山茶花

葉子
B=DA113+水、2002+水（圓筆4・
濕塗上色法）
S=DA88（A筆3/8・S/L）
＊描繪於中央的葉脈
花瓣
B=DA192、DA112（A筆5/8
至1/2・D/L）
S=DA179、DA88（W・A筆
1/2・S/L）
花脈=DA179（R筆・直線）
花蕊
蕊部=2553（R筆・直線）
花粉=2519（R筆・圓點）
S=DA112（A筆1/4・S/L）

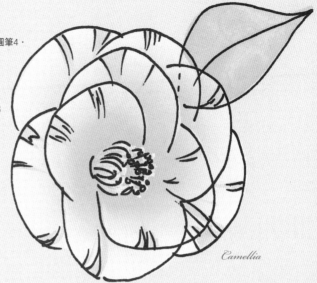

Camellia

82. 地中海藍鐘花

花莖 2570（R筆・直線）
花瓣
下層=DA237+底劑（圓筆4・一筆畫）
上層=DA237+底劑、DA1（雙重上色・圓筆4・一筆畫）
S=DA197（A筆1/4・S/L）
花蕊 DA1（R筆・直線）

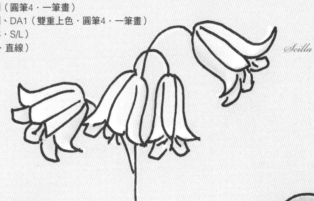

Scilla

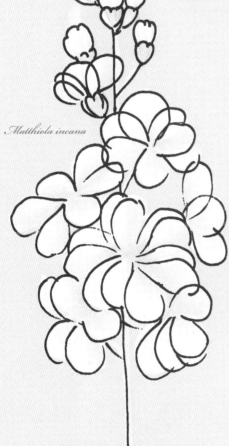

Matthiola incana

81. 紫羅蘭

花莖 2570（R筆・直線）
花苞 2553+底劑、DA1（雙重上色・
圓筆2・一筆畫）
花萼 2067+底劑、DA1（雙重上色・
圓筆2・一筆畫）
花瓣
B=花苞的顏色（雙重上色・F筆8・一筆畫）
S=2067（A筆1/4・S/L）

83. 番紅花

葉子 2570+底劑、DA113（雙重上色・圓筆2・
一筆畫）
花萼 2570+底劑（圓筆2・一筆畫）
花瓣
B=DA237+底劑、2486（雙重上色・F筆10・一筆畫）
外翻部分=DA237+底劑、2486（側筆雙重上色・圓筆
2・一筆畫）
根部的S=DA88（A筆1/4・S/L）
花蕊
B=2459（R筆・逗號形筆畫）
S=DA140（A筆3/8・S/L）

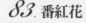

Crocus

Roses
原寸圖案 & 指定色
page60 至 61
〈整體底色 DA242〉

A筆　斜角平筆（Angular）
F筆　榛形筆（FILBERT）
R筆　細線筆10/0號（Liner）

Charles de Gaulle

85. 傑喬伊玫瑰
花瓣
2519+DA219（1:1）、DA24+DA1（1:1）（A筆1/2至1/4・D/L）
葉子
B・S＝與84戴高樂玫瑰相同
刺＝DA88（R筆・
短筆畫）

Just Joey

84. 戴高樂玫瑰
葉子
B＝DA113+水、2002+水（圓筆4・濕塗上色法）
S＝DA88（A筆3/8・S/L）＊描繪於根部及中央的葉脈
花瓣
B＝DA32+DA1（1:1）、DA140（A筆3/8至1/8・D/L）
花蕊部分＝DA140（W・圓筆2）

86. 芭蕾玫瑰
葉子
B＝2009+水、2002+水（圓筆4・濕塗上色法）
S＝DA88（A筆3/8・D/L）＊描繪於根部及中央的葉脈
花莖・左右的葉脈・刺 DA88（R筆・直線）
花瓣 DA276、DA192（A筆1/2至1/4・D/L）
花萼 DA113+底劑（圓筆2・短筆畫）

Ballet

87. 藍月玫瑰
葉子
B＝DA84+水、2002+水（圓筆4・濕塗上色法）
S＝DA88（A筆3/8・S/L）＊描繪於根部及中央的葉脈
花瓣 DA94 + DA175（2:1）、DA32+DA1（1:1）（A筆1/4至1/8・D/L）

89. 紫霧玫瑰
葉子 DA113+底劑（圓筆4・一筆畫）
花萼・刺 DA88（R筆・直線）
花瓣
B＝DA165、DA112（A筆3/8・D/L）
外翻部分＝DA165、DA112（側筆雙重上色・圓筆2・S形筆畫）
花苞1＝DA165+底劑、DA112+底劑（圓筆0・一筆畫）
花苞2＝DA113+底劑（圓筆0・一筆畫）
花心 2459（R筆・直線・圓點）
花萼 DA113+底劑（圓筆2・逗號形筆畫）

Bluemoon

88. 坦尼克玫瑰
花瓣
B＝DA1、DA207+2102（1:微量）（A筆1/2至1/4・D/L）
S＝2519（W・A筆1/4・S/L）
葉子 與86芭蕾玫瑰

Tineke

Purple haze

98

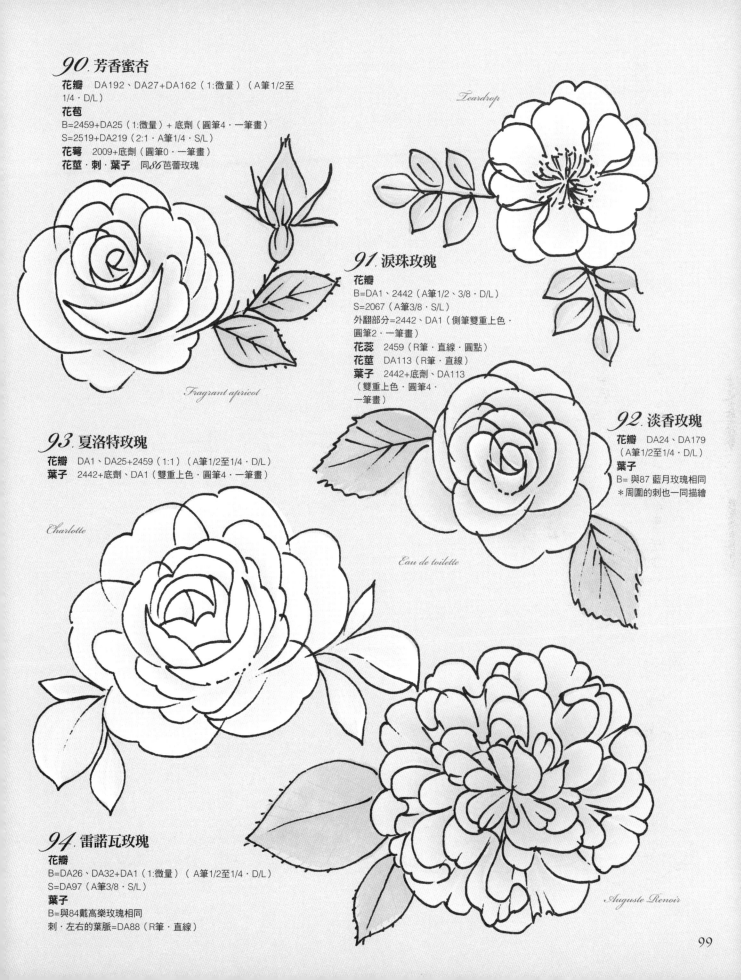

90. 芳香蜜杏

花瓣 DA192、DA27+DA162（1：微量）（A筆1/2至
1/4·D/L）

花苞
B=2459+DA25（1：微量）+底劑（圓筆4·一筆畫）
S=2519+DA219（2：1·A筆1/4·S/L）

花萼 2009+底劑（圓筆0·一筆畫）

花莖·刺·葉子 同86芭蕾玫瑰

Fragrant apricot

Teardrop

91. 淚珠玫瑰

花瓣
B=DA1、2442（A筆1/2、3/8·D/L）
S=2067（A筆3/8·S/L）
外翻部分=2442、DA1（側筆雙重上色·
圓筆2·一筆畫）

花蕊 2459（R筆·直線·圓點）

花莖 DA113（R筆·直線）

葉子 2442+底劑、DA113
（雙重上色·圓筆4·
一筆畫）

92. 淡香玫瑰

花瓣 DA24、DA179
（A筆1/2至1/4·D/L）

葉子
B= 與87 藍月玫瑰相同
＊周圍的刺也一同描繪

93. 夏洛特玫瑰

花瓣 DA1、DA25+2459（1：1）（A筆1/2至1/4·D/L）

葉子 2442+底劑、DA1（雙重上色·圓筆4·一筆畫）

Charlotte

Eau de toilette

94. 雷諾瓦玫瑰

花瓣
B=DA26、DA32+DA1（1：微量）（A筆1/2至1/4·D/L）
S=DA97（A筆3/8·S/L）

葉子
B=與84戴高樂玫瑰相同
刺·左右的葉脈=DA88（R筆·直線）

Auguste Renoir

Herbs
原寸圖案 & 指定色
page 70 至 71
〈整體底色 DA69〉

A筆　斜角平筆（Angular）　F筆　榛形筆（FILBERT）
R筆　細線筆10/0號（Liner）

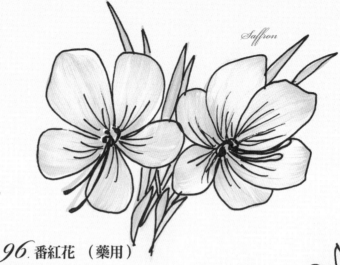

Saffron

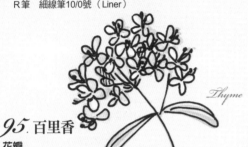

Thyme

95. 百里香

花瓣
DA162+底劑、
DA164（雙重上色・圓筆2・一筆畫）
花蕊　2538（R筆・圓點・直線）
葉子・花苞
2095+底劑（圓筆2・一筆畫）
花莖　2095（R筆・直線）

96. 番紅花 （藥用）

葉子
B=DA84+底劑（圓筆2・一筆畫）
根部=DA114+底劑（圓筆2・一筆畫）
花瓣
B=DA32+底劑、DA150（雙重上色・F筆10・一筆畫）
S=DA150、DA88、2411（A筆3/8・S/L）
＊描繪根部至第2色為止，第3色描繪於各處單邊的輪廓處
花脈=DA150（R筆・直線）
花蕊　2459（R筆・一筆畫）、2519+DA219（1:1・R筆・直線）

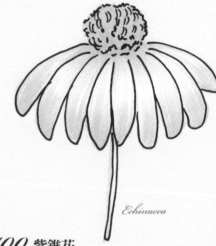

Catmint

99. 玻璃苣

花莖　DA114（R筆・直線）
葉子　2533+底劑（圓筆4・一筆畫）
花瓣
B=DA236+底劑（圓筆4・一筆畫）
S=DA138（A筆1/3・S/L）
花蕊　DA164（雙頭修正筆・圓點）、
2538+底劑（圓筆0・一筆畫）
花苞　DA197+底劑（圓筆4・一筆畫）
花萼　2538+底劑（圓筆0・一筆畫）

97. 貓薄荷

葉子　DA207+底劑、2009（雙重上色・
圓筆2・一筆畫）
花莖　DA114（R筆・直線）
花瓣
B=DA32+底劑、DA1（雙重上色・圓筆2・一筆畫）
S=2486（A筆1/4・S/L）
花紋=DA88（R筆・圓點）

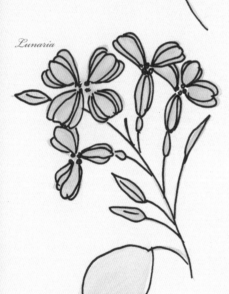

Lunaria

98. 銀扇草

花莖　2095（R筆・直線）
葉子・花萼　2095+底劑（圓筆0・一筆畫）
花瓣
B=DA175+底劑（圓筆2・一筆畫）
S=DA88（A筆1/4・S/L）
花蕊　DA164（描畫筆・圓點）
種子　DA208+底劑（F筆10・一筆畫）

Borage

Echinacea

100. 紫錐花

花莖　2533（R筆・直線）
花瓣
B=DA164+底劑（圓筆2・一筆畫）
S=DA140、2538（A筆3/8・S/L）
花蕊
B1=2538+底劑（圓筆2）
B2=2519+DA219（1:1・圓筆0・一筆畫）

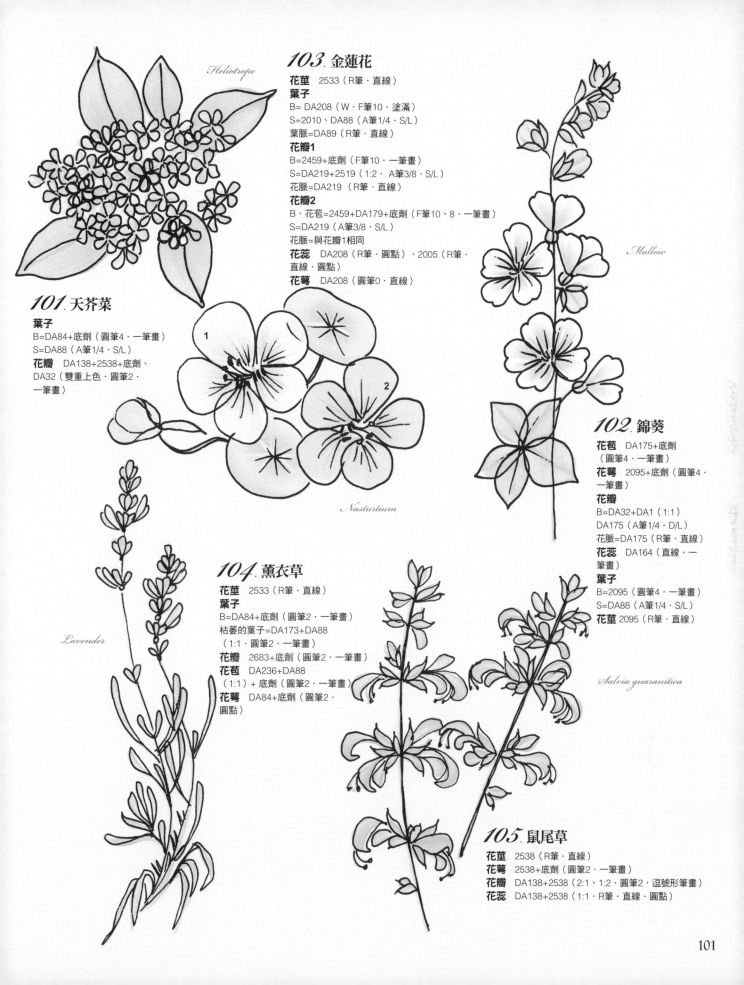

Heliotrope

103. 金蓮花

花莖 2533（R筆・直線）
葉子
B= DA208（W・F筆10・塗滿）
S=2010、DA88（A筆1/4・S/L）
葉脈=DA89（R筆・直線）
花瓣1
B=2459+底劑（F筆10・一筆畫）
S=DA219+2519（1:2・A筆3/8・S/L）
花脈=DA219（R筆・直線）
花瓣2
B・花苞=2459+DA179+底劑（F筆10、8・一筆畫）
S=DA219（A筆3/8・S/L）
花脈=與花瓣1相同
花蕊 DA208（R筆・圓點）、2005（R筆・直線・圓點）
花萼 DA208（圓筆0・直線）

Mallow

101. 天芥菜

葉子
B=DA84+底劑（圓筆4・一筆畫）
S=DA88（A筆1/4・S/L）
花瓣 DA138+2538+底劑、DA32（雙重上色・圓筆2・一筆畫）

1
2

Nasturtium

102. 錦葵

花苞 DA175+底劑（圓筆4・一筆畫）
花萼 2095+底劑（圓筆4・一筆畫）
花瓣
B=DA32+DA1（1:1）
DA175（A筆1/4・D/L）
花脈=DA175（R筆・直線）
花蕊 DA164（直線・一筆畫）
葉子
B=2095（圓筆4・一筆畫）
S=DA88（A筆1/4・S/L）
花莖 2095（R筆・直線）

104. 薰衣草

花莖 2533（R筆・直線）
葉子
B=DA84+底劑（圓筆2・一筆畫）
枯萎的葉子=DA173+DA88（1:1・圓筆2・一筆畫）
花瓣 2683+底劑（圓筆2・一筆畫）
花苞 DA236+DA88（1:1）+底劑（圓筆2・一筆畫）
花萼 DA84+底劑（圓筆2・圓點）

Lavender

Salvia guaranitica

105. 鼠尾草

花莖 2538（R筆・直線）
花萼 2538+底劑（圓筆2・一筆畫）
花瓣 DA138+2538（2:1、1:2・圓筆2・逗號形筆畫）
花蕊 DA138+2538（1:1・R筆・直線・圓點）

圖案＆指定色

若無圖案及指定色的作品，請與圖案集的花朵相同方式描繪。

花朵的搭配組合請參考作品頁面的Arrangement

來描繪各式各樣的花朵作品吧！

平筆　平筆1吋　A筆 斜角平筆（Angular）
F筆　榛形筆（FILBERT）
R筆　細線筆10/0號（Liner）

放大 141%

A 春天的午茶時光
整體的底色 DA89（平筆・塗滿）
page 14

B 春意盎然餐具盒
文字 2488（R筆・直線）
page 15

放大 115%

Spring Celebration

102

C 迷你捧花收納盒　page 16
葉子　DA208+2067（1:1）+底劑、
DA164（雙重上色・圓筆4・一筆畫）
天竺葵
花瓣=DA276、2553（A筆1/4・D/L）
S1= 2067（A筆1/4・S/L）
S2= DA88（A筆1/4・S/L）
花蕊=DA114（圓筆2・圓點）
＊花萼與圖案集的指定色相同

放大115%

D Welcome to Our House　page 17
文字　DA167（R筆・直線）

放大115%

page77

B 香草盛盤

淺色的葉子
B=DA164、DA208（A筆1/4・D/L）
S=DA88（A筆3/8・S/L）
＊描繪於根部及中央的葉脈
花莖=DA88（R筆・直線）

放大122%

𝓡ain 𝓓rops

A 繡球花邊相框
文字　DA167（R筆・直線）

page30

原寸圖

B 法式風情餐具盒
文字　DA167（R筆・直線）

page31

原寸圖

𝓕rench

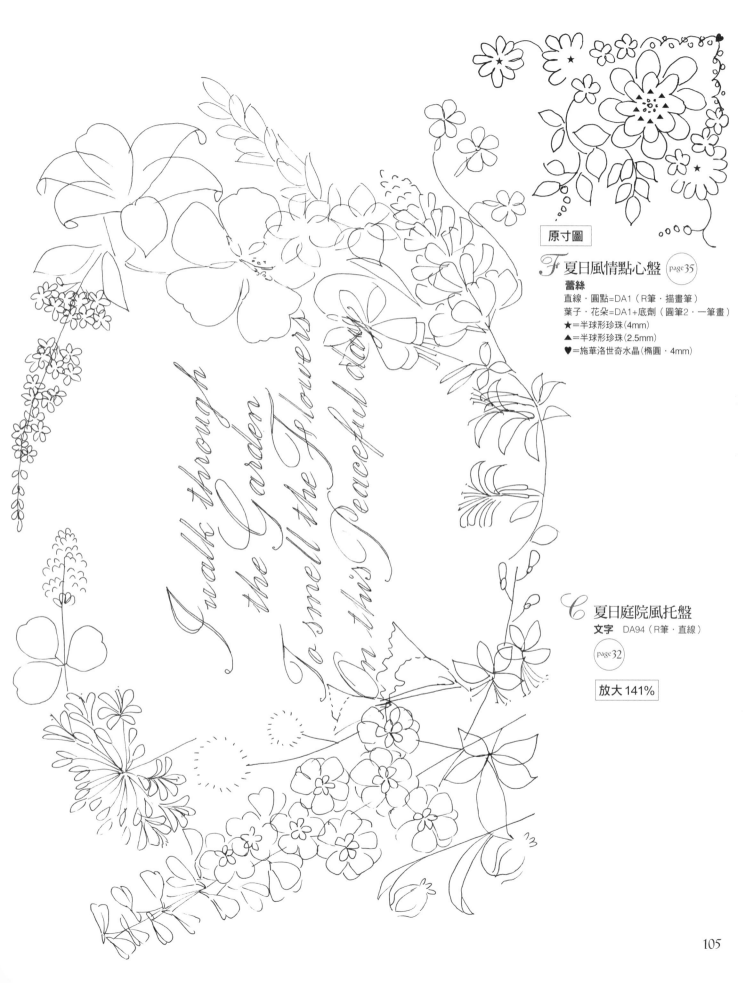

F 夏日風情點心盤 page 35

蕾絲
直線・圓點=DA1（R筆・描畫筆）
葉子・花朵=DA1+底劑（圓筆2・一筆畫）
★=半球形珍珠（4mm）
▲=半球形珍珠（2.5mm）
♥=施華洛世奇水晶（橢圓・4mm）

C 夏日庭院風托盤
文字 DA94（R筆・直線）

page 32

放大 141%

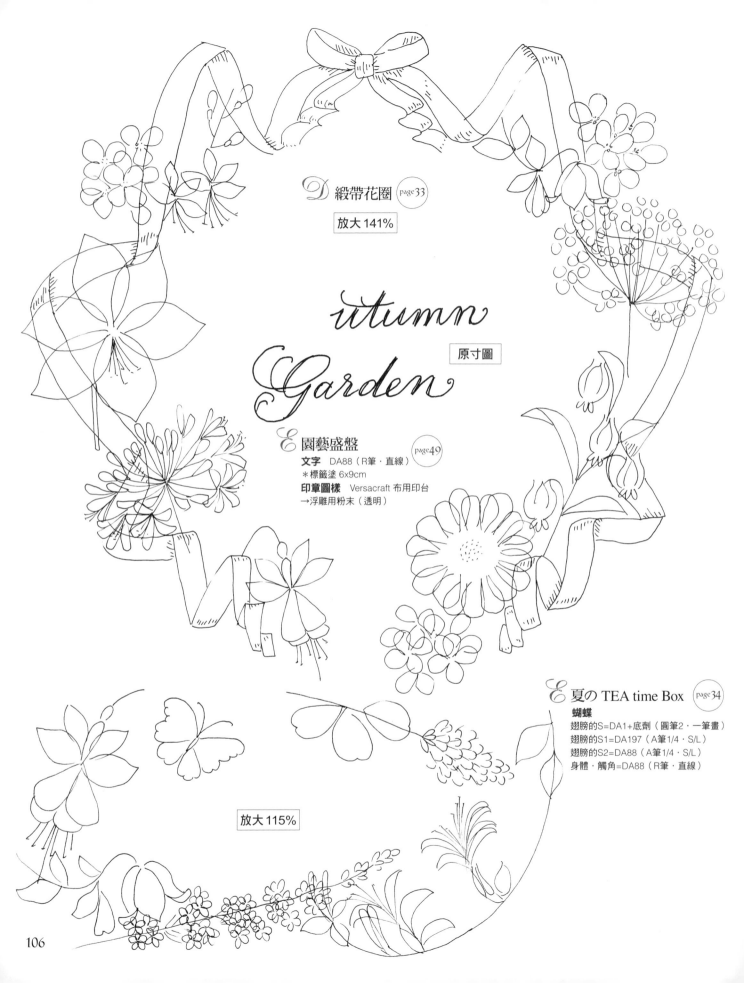

D 緞帶花圈 page33

放大 141%

utumn

Garden

原寸圖

E 園藝盛盤 page49
文字 DA88（R筆‧直線）
＊標籤塗 6x9cm
印章圖樣 Versacraft 布用印台
→浮雕用粉末（透明）

E 夏の TEA time Box page34
蝴蝶
翅膀的S=DA1+底劑（圓筆2‧一筆畫）
翅膀的S1=DA197（A筆1/4‧S/L）
翅膀的S2=DA88（A筆1/4‧S/L）
身體‧觸角=DA88（R筆‧直線）

放大 115%

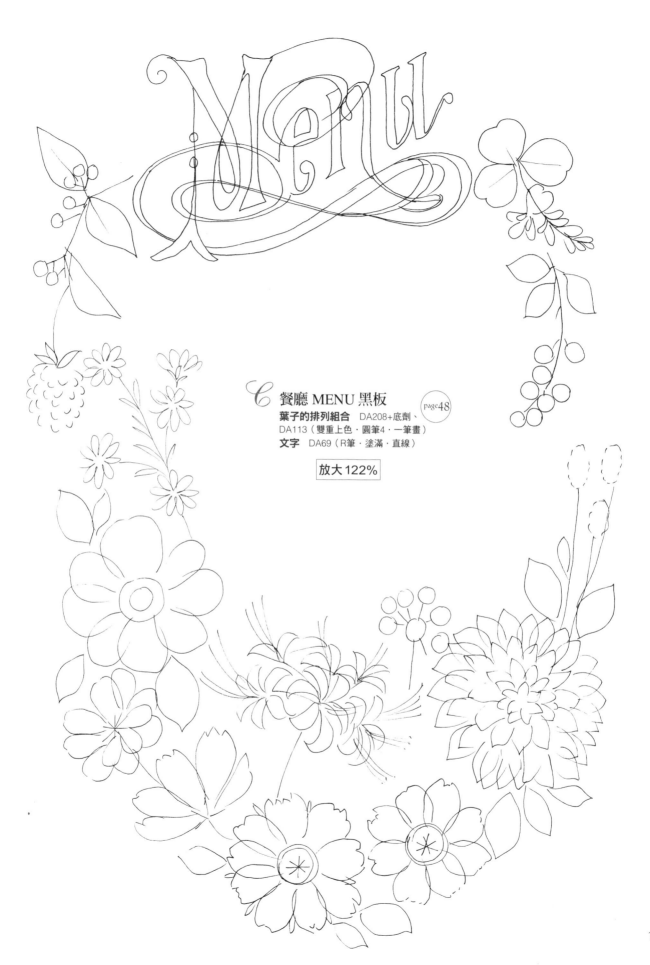

C 餐廳 MENU 黑板 _{page48}

葉子的排列組合 DA208+底劑、
DA113（雙重上色・圓筆4・一筆畫）
文字 DA69（R筆・塗滿・直線）

放大122%

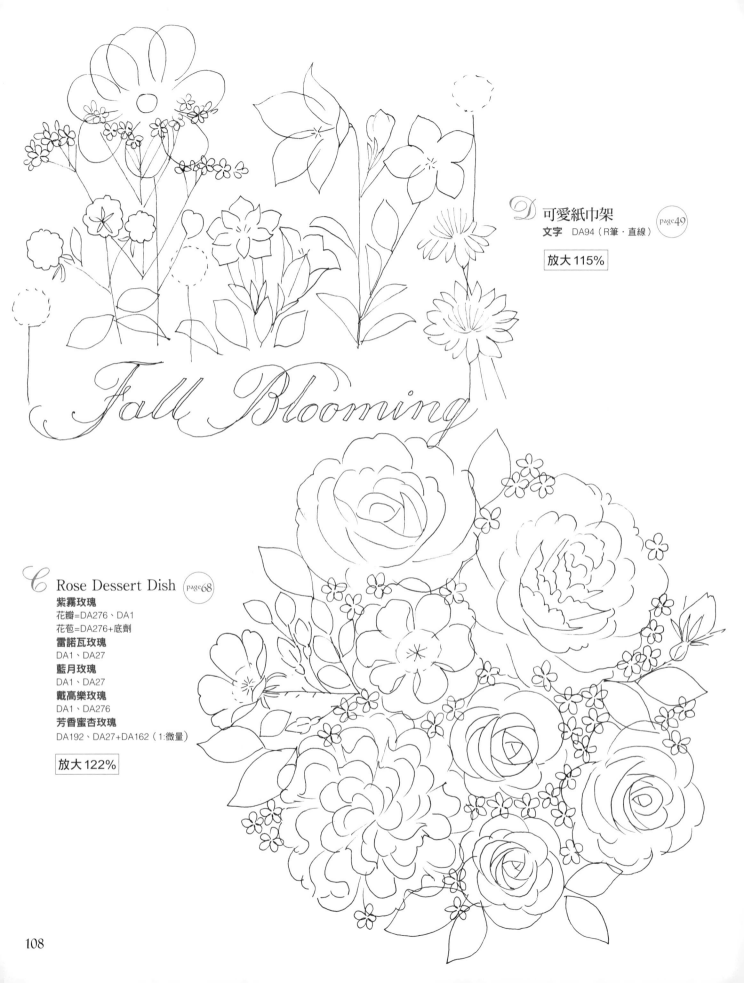

D 可愛紙巾架 page49
文字 DA94（R筆・直線）

放大115%

Fall Blooming

C Rose Dessert Dish page68
紫霧玫瑰
花瓣=DA276、DA1
花苞=DA276+底劑
雷諾瓦玫瑰
DA1、DA27
藍月玫瑰
DA1、DA27
戴高樂玫瑰
DA1、DA276
芳香蜜杏玫瑰
DA192、DA27+DA162（1:微量）

放大122%

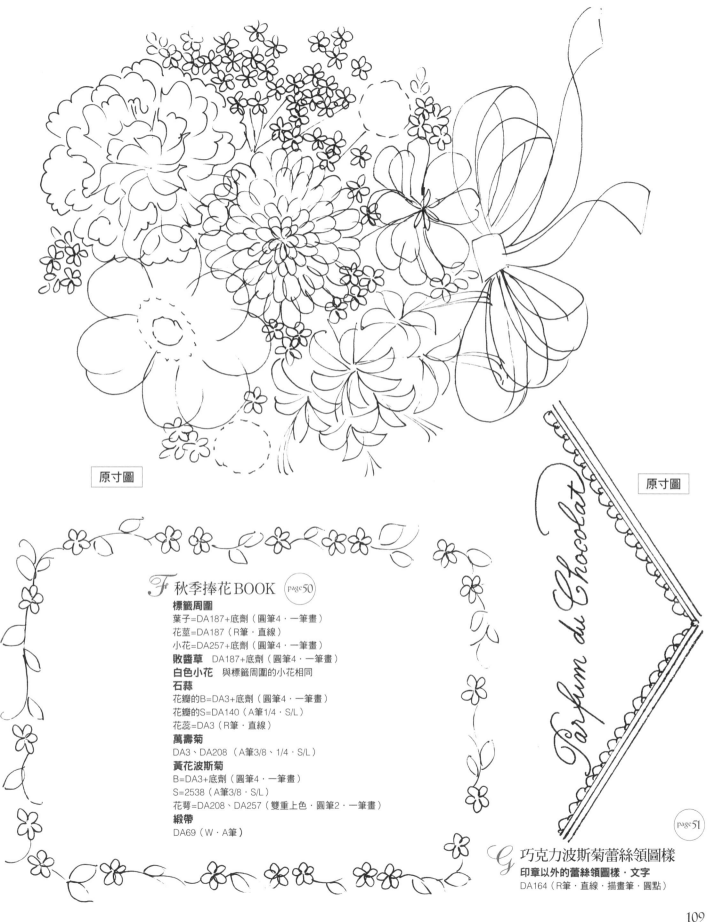

原寸圖

原寸圖

Parfum du Chocolat

F 秋季捧花BOOK page50

標籤周圍
葉子=DA187+底劑（圓筆4・一筆畫）
花莖=DA187（R筆・直線）
小花=DA257+底劑（圓筆4・一筆畫）

敗醬草 DA187+底劑（圓筆4・一筆畫）

白色小花 與標籤周圍的小花相同

石蒜
花瓣的B=DA3+底劑（圓筆4・一筆畫）
花瓣的S=DA140（A筆1/4・S/L）
花蕊=DA3（R筆・直線）

萬壽菊
DA3、DA208（A筆3/8、1/4・S/L）

黃花波斯菊
B=DA3+底劑（圓筆4・一筆畫）
S=2538（A筆3/8・S/L）
花萼=DA208、DA257（雙重上色・圓筆2・一筆畫）

緞帶
DA69（W・A筆）

G 巧克力波斯菊蕾絲領圖樣 page51
印章以外的蕾絲領圖樣・文字
DA164（R筆・直線・描畫筆・圓點）

109

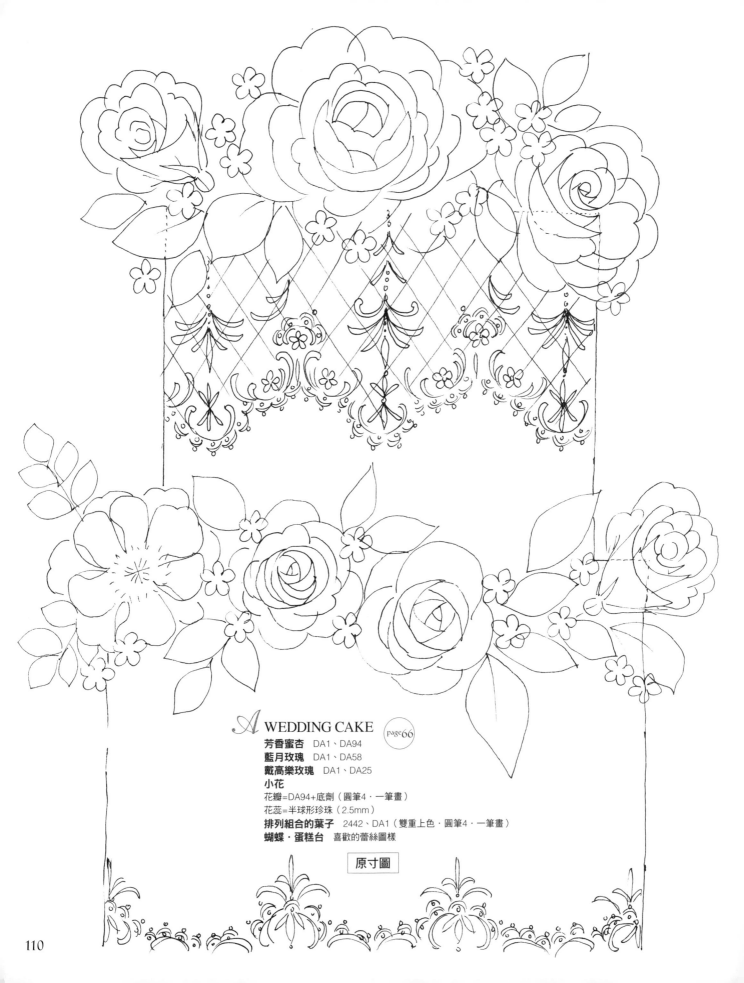

A WEDDING CAKE page 66

芳香蜜杏　DA1、DA94
藍月玫瑰　DA1、DA58
戴高樂玫瑰　DA1、DA25
小花
花瓣＝DA94＋底劑（圓筆4．一筆畫）
花蕊＝半球形珍珠（2.5mm）
排列組合的葉子　2442、DA1（雙重上色．圓筆4．一筆畫）
蝴蝶・蛋糕台　喜歡的蕾絲圖樣

原寸圖

D ROSE tea set box page 69

各個杯子的底色

a = DA89
b = DA173
c = DA241
d = DA192
e = DA164
f = DA111

文字　2436（R筆 直線）

放大 141%

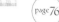

page 76

A Herb Green House

＊顏料全部使用

PORCELAINE150（PEBAO JAPON）。

上色之後，需要完全乾燥。放入常溫的烤箱無須預熱，溫度設定在150℃，烘烤35分鐘。烘烤後不取出，放置1至2小時等待冷卻後再取出。

銀扇草
花莖=28
花瓣的B= 06+13（1:1）
花瓣的S=16+28+06（2:1:2）
花萼=13+31（1:2）
花蕊=43

薰衣草
花莖・花萼=31
花苞=13+43（1:1）
葉子=16+31（1:2）
枯萎的葉子=13+31（1:2）

玻璃苣
花瓣=13
花萼=16+28+06（2:1:2）
花莖・葉子=31+06（1:微量）

鼠尾草
花莖・花萼=16+28+06（2:1:2）
花瓣・花蕊=16+13（1:1）

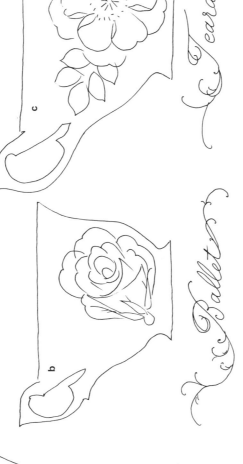

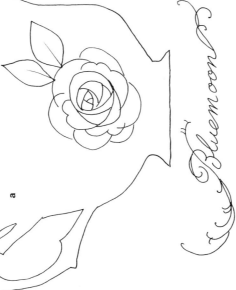

手作 良品 43

輕鬆學彩繪
川島詠子の花草圖案集105（暢銷新裝版）

授　　權／日本ヴォーグ社
譯　　者／楊淑慧
發 行 人／詹慶和
總 編 輯／蔡麗玲
執行編輯／李佳穎・陳昕儀
編　　輯／蔡毓玲・劉蕙寧・黃璟安・陳姿伶・李宛真
執行美編／瞿秀美・陳麗娜
美術編輯／周盈汝・韓欣恬
出 版 者／良品文化館
郵撥帳號／18225950
戶　　名／雅書堂文化事業有限公司
地　　址／220新北市板橋區板新路206號3樓
電　　話／(02)8952-4078
傳　　真／(02)8952-4084
電子郵件／elegant.books@msa.hinet.net

2016年1月初版一刷　2019年2月二版一刷　定價480元

KAWASHIMA EIKO NO TOLE PAINT HANA NO ZUANSHU 105 (NV70189)
Copyright © Emiko KAWASHIMA / NIHON VOGUE-SHA 2013
All rights reserved.
Photographer: Noriaki Moriya
Original Japanese edition published in Japan by Nihon Vogue Co., Ltd.
Traditional Chinese translation rights arranged with Nihon Vogue Co., Ltd.
through Keio Cultural Enterprise Co., Ltd.
Traditional Chinese edition copyright © 2016 by Elegant Books Cultural
Enterprise Co., Ltd.

經銷／易可數位行銷股份有限公司
地址／新北市新店區寶橋路235巷6弄3號5樓
電話／(02) 8911-0825 傳真／(02) 8911-0801

國家圖書館出版品預行編目(CIP)資料

輕鬆學彩繪：川島詠子の花草彩繪圖案集105 / 川
島詠子作；楊淑慧譯. -- 二版. -- 新北市：良品文化
館出版：雅書堂文化發行, 2019.02
　　面；　公分. -- (手作良品；43)
譯自：川島詠子のトールペイント 花の図案集105
ISBN 978-986-96977-9-8(平裝)
1.花卉畫 2.繪畫技法
947.3　　　　　　　　　　　　108000255

Staff

攝　　影　森谷則秋
造型設計　鈴木亜希子
書籍設計　盛田ちふみ
製作協助　浅見まゆみ
編輯協助　葦澤由紀惠
編　　輯　霜島絢子

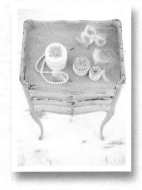

彩繪新天地

手作良品24
日常的水彩教室：
清新溫暖的繪本時光
作者：あべまりえ
定價：380元
19×24cm・112頁・彩色

手作良品34
溫柔的水彩教室：
品味日日美好的生活風插畫
作者：あべまりえ
定價：380元
19×24公分・116頁・彩色

手作良品62
旅の水彩繪詩：
彩繪旅途的花・草・巷・弄
作者：あべまりえ
定價：380元
18.5 × 20.5 cm・120頁・彩色

手作良品39
花草繪：初學者輕鬆學
水彩植物畫的入門書
作者：やまだえりこ（Yamada Eriko）
定價：380元
19×26公分・112頁・彩色

手作良品40
8色就OK
旅行中的水彩風景畫
絕對不失敗的水彩技法教學
作者：久山一枝
定價：380元
19×26公分・88頁・彩色

手作良品43
川島詠子の
花草圖案集105
授權：日本ヴォーグ社
定價：480元
21×26公分・112頁・彩色＋單色

手作良品44
初學者也能輕鬆學會的
花草水彩畫
作者：高橋京子
定價：380元
19×26公分・120頁・彩色

彩繪書

彩繪良品 01
夢想漫步 彩繪童話鎮商店街
作者：井田千秋
定價：320元
25 × 25 cm・74頁・單色

彩繪良品 02
花・鳥・四季 彩繪童話森林
作者：Yumi Shimokawara
定價：320元
25 × 25 cm・74頁・單色

彩繪良品03
日常手繪修行：描佛・繪心・觀自在
作者：田中ひろみ（田中 Hiromi）
定價：350元
19 × 26 cm・96頁・彩色

Design Collection of Flowers

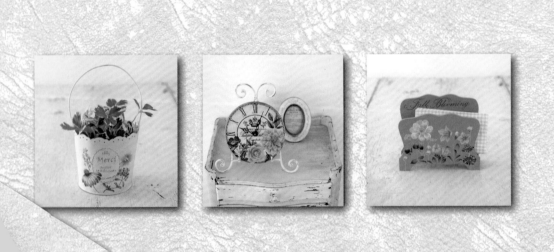